敦煌

石窟全集

U0106865

敦煌石窟全集 20

敦煌研究院 主編

藏經洞珍品卷

本卷主編　樊錦詩

副主編　羅華慶

商務印書館

敦煌石窟全集

主編單位 ……………… 敦煌研究院

主　　編 ……………… 段文杰

副 主 編 ……………… 樊錦詩 (常務)

編著委員會 (按姓氏筆畫排序)
主　　任 …………… 段文杰　樊錦詩 (常務)
委　　員 …………… 吳　健　施萍婷　馬　德　梁尉英　趙聲良

出版顧問 …………… 金沖及　宋木文　張文彬　劉　杲　謝辰生
　　　　　　　　　　羅哲文　王去非　金維諾　周紹良　馬世長

出版委員會
主　　任 …………… 彭卿雲　沈　竹　劉　煒 (常務)
委　　員 …………… 樊錦詩　龍文善　黃文昆　田　村
總 攝 影 …………… 吳　健
藝術監督 …………… 田　村

藏 經 洞 珍 品 卷

主　　編 ……………… 樊錦詩

副 主 編 ……………… 樊錦詩

攝　　影 ……………… 孫志軍

出 版 人 ……………… 陳萬雄
策　　劃 ……………… 張倩儀
責任編輯 ……………… 楊克惠
設　　計 ……………… 呂敬人
出　　版 ……………… 商務印書館 (香港) 有限公司
　　　　　　　　　　　香港筲箕灣耀興道 3 號東滙廣場 8 樓
　　　　　　　　　　　http://www.commercialpress.com.hk
製　　版 ……………… 中華商務彩色印刷有限公司
　　　　　　　　　　　香港新界大埔汀麗路 36 號中華商務印刷大廈
印　　刷 ……………… 中華商務彩色印刷有限公司
　　　　　　　　　　　香港新界大埔汀麗路 36 號中華商務印刷大廈
版　　次 ……………… 2022 年 4 月第 1 版第 3 次印刷
　　　　　　　　　　　© 2001 商務印書館 (香港) 有限公司
　　　　　　　　　　　ISBN 978 962 07 5501 9

前　言
藏經洞引發的敦煌學

　　清光緒二十六年五月二十六日（1900年6月22日），這是為敦煌帶來輝煌與劫難的日子。住在敦煌莫高窟下寺的道士王圓籙在清理石窟內的積沙時，偶然發現了一個封閉 800 多年的密室，大批中世紀的稀世珍寶重見天日。這震驚世界的重大發現，使敦煌成為世人矚目的焦點。

　　藏經洞被打開時的情景，20世紀40年代初到敦煌的謝稚柳先生在《敦煌藝術敍錄》中記載了這一時刻："王道士夜半與楊某擊破壁，則內有一門，高不足容一人，泥塊封塞。更發泥塊，則為一小洞，約丈餘大。有白布包等無數，充塞其中。裝置極整齊，每一白布包裹經十卷。復有佛幀、繡像等則平鋪於白布之下。"

　　藏經洞封存了 4 至 11 世紀初的文獻、絹畫、紙畫、法器等各類文物，約計 5 萬件，5 千餘種。其中百分之九十是宗教文書，非宗教文書佔百分之十。後者的內容包括官私文書、四部書、社會經濟文書、星圖、雲圖、文學作品、啟蒙讀物。文書除漢語寫本外，還有古藏文、于闐文、梵文、回鶻文、粟特文、突厥文、龜茲文等寫本。此外還有一批木版畫、絹畫、麻布畫、粉本、絲織品、剪紙等作品。這些來自絲綢之路的中世紀珍寶，為研究中國及中亞古代歷史、地理、宗教、經濟、政治、民族、語言、文學、藝術、科技等提供了數量巨大、內容極為豐富的珍貴資料，被譽為"中古時代的百科全書"、"古代學術的海洋"。與殷墟甲骨文、漢簡、明清檔案，被譽為中國近代古文獻的四大發現，學術價值於此可見。

　　藏經洞發現以來，從最初對敦煌出土文獻研究開始，逐漸擴展至對敦煌石窟、敦煌史地，甚至絲綢之路沿線的出土文物的研究，從而形成了一門新興的學科——敦煌學。史學家陳寅恪先生在《敦煌劫餘錄序》

中説：“敦煌學者，今日世界學術之新潮流也。自發見以來，二十餘年間，東起日本，西迄法英，諸國學人，各就其治學範圍，先後咸有所貢獻。”由於敦煌資料豐富的內容和價值，引起了中外大批學者的注意，並給予了充分的研究和探索，敦煌學已成為一門國際顯學。

敦煌學內容異常豐富多彩，它對中國文化史的研究有重要的作用，概括起來有幾個方面：首先，為中國歷史、地理的研究增加了許多新的內容，甚至填補了某些空白，如唐末敦煌地區的民族文化交流，政治、經濟及社會制度等情況，藏經洞就發現了一些唐代地理佚書，對研究中古史地有重要價值。第二，促進了中國文學史研究的發展，發現了一批新的文學史資料，新的文學體裁。通俗文學歷來為中國文學史研究的薄弱環節，敦煌文獻中的大批資料，為研究者提供了許多新的課題。第三，敦煌對於藝術史和考古學研究，更是意義非常。敦煌的繪畫、雕塑、建築、書法、音樂、舞蹈，從六朝一直到宋、元，數量之大，內容之豐富，超過了以往任何一處古代遺存。從題材上看，有佛經故事，也有世俗內容，反映的人物、事物多種多樣，涉及到社會生活的各個方面，多學科的研究者，都能從這裏找到重要的資料。第四，敦煌石窟中保存了一些中國語言學、音韻學的古籍，對研究中國文字、語言發展和演變有重要作用。第五，敦煌是宗教研究的寶庫，除了數量最多的佛教資料外，還有曾經一度流行但現在已絕跡的宗教如摩尼教、火祆教的典籍，引起中外學者的關注。第六，對古代科技研究的價值，諸如造紙、裝潢、印刷、天文曆算、醫學、交通運輸等等。第七，敦煌正處東西文化交流的通道，留下了大量文化交融的痕跡，它是參與者，亦是見證者，做中外文化交流史研究，敦煌是不可或缺的。

　　敦煌作為中國、印度、希臘、伊斯蘭這世界四大文化的交匯點，研
究、探索文化匯流現象和規律，條件比其他地區更為有利，藏經洞文物
亦是其中重要的組成。長期以來，藏經洞文物散佈世界各地，中外學者
的研究，多為分散地進行，缺乏全面、系統地交流。相信隨着更為廣泛
的學術交流，在中外學者不斷深入的揭示和解讀下，將逐步揭開藏經洞
的全部秘密。

目　錄

藏經洞的秘密與劫難

在莫高窟密如蜂巢的洞窟中，開鑿於晚唐的第16窟是一個大型的覆斗形洞窟，是河西都僧統洪䛒於唐大中五年至咸通八年（851－867年）開鑿的。在甬道的北壁內還開鑿了窟主洪䛒的紀念性影窟，即第17窟，平面約呈方形，南北長2.83至2.84米，東西寬2.74至2.75米，面積約7.8平方米。窟頂也為覆斗形，高約0.5米。北面置一長方形禪床，上置高僧洪䛒的塑像一身。北壁繪壁畫一鋪，內容是：兩棵枝葉相交的菩提樹，樹枝上掛淨水瓶、挎袋各一，壁畫與塑像組成了洪䛒在菩提樹下坐禪的意境。菩提樹東一比丘尼手持對鳳團扇，樹西側一近侍女手持執杖。西壁嵌有洪䛒告身敕牒碑一通，記載了造窟的歷史。學者研究證實，此窟的石碑、雕塑和繪畫都與開窟人洪䛒信奉佛法和生活場景相關，是為紀念洪䛒而作。大約在11世紀中葉，莫高窟三界寺的僧人將洪䛒像遷移出去，把該寺多年收藏的5萬多件珍品密藏在這間斗室，又砌牆封閉窟門，還在牆壁上繪飾壁畫，遮掩痕跡，從此珍品被塵封了800年。由於窟中所藏珍寶大部分為佛教經典，所以被稱為藏經洞。

洪䛒的影窟為甚麼變成藏經洞？甚麼人封閉了藏經洞？這是國內外學者幾十年來探索的秘密，眾說紛紜。目前有諸多封閉洞窟的假設，歸納起來主要有兩種觀點，一是戰亂避難說，二是石窟廢棄說。持避難說的伯希和（Poul Pelliot，1878－1945年）、羅振玉等，根據窟內的各種卷本、畫幅、法器等放置淩亂無章，認為在1035年西夏人掠奪敦煌時，莫高窟佛僧"倉促窖藏書畫，寇至僧殲，後遂無知窖處者"；白濱推測，在1014年曹賢順繼任歸義軍節度使期間，為了防備戰爭危及瓜州、沙洲，敦煌寺院中進行備戰，莫高窟密封藏經洞源於此時；殷晴提出黑韓王朝威脅說。黑韓王朝信奉伊斯蘭教，毀滅佛教，北宋紹聖年間（1094－1098年）黑韓王朝請求攻打信奉佛教的西夏，得到宋朝的贊許，敦煌莫高窟佛僧聞訊而密藏經書。榮新江也持此說，他認為事件發生在1006年，黑韓王朝攻滅信奉佛教的于闐國。由於于闐與沙洲政權有姻親關係，于闐國王曾經請求歸義軍節度使曹元忠援助抗擊黑韓入侵。當于闐覆滅後，大批于闐難民東逃沙洲，在戰爭烏雲密佈的恐怖氣氛中，三界寺的

僧人把多年收藏的佛經、文書等重要物件密藏於洪䇦影堂，然後封閉窟門，又繪製壁畫，做到天衣無縫。因此密藏是在井然有序的情況下進行的。以後當事人離開人世，藏經洞被遺忘了。此外還有諸多避難說的假設，例如13世紀的元初，佛僧為了躲避元蒙西進的戰亂；14世紀，佛僧為了躲避元末明初的兵亂等。

石窟廢棄說首先是英國人斯坦因（Marc Aurel Stein，1862—1943年）提出，他根據藏經洞內保存了相當數量的漢文碎紙，多是殘卷斷篇，還有絹畫殘片，而沒有收藏整部佛經，因此推斷藏經洞是堆放廢棄物的場所。日本藤枝晃提出，公元1000年左右中原印版佛經大量傳入沙洲，原有的手寫本佛經變成了"神聖的廢物"被棄置封藏，年久被人淡忘了。以後方廣錩進一步探究，他根據在藏經洞中沒有發現一部完整的大藏經和金銀字大藏經，因此推測11世紀的曹氏歸義軍統治時期的某一天，敦煌各大寺院進行一次藏書大清點，莫高窟三界寺的僧人將大批無用的經卷、文書、廢紙和多餘的法器封藏於藏經洞內。

以上諸多假設，至今仍是敦煌學研究的熱點話題。

藏經洞密藏珍寶的意外發現，"見者驚為奇觀，聞者傳為神物。"然而它也給敦煌帶來一場空前的劫難。

藏經洞的發現者王圓籙，是湖北麻城人，道號法真。清光緒年間，流寓莫高窟，居住在下寺。藏經洞文物發現後，王道士並沒有認識到文物的珍貴價值，而將它作為巴結官吏的禮品，此為藏經洞文物流出之始。光緒三十年（1904年）三月甘肅布政司命敦煌縣令汪宗翰就地"檢點經卷畫像"再次封存，並責令王道士妥加保管，不許外流。不幸的是，在中國晚清政府腐敗、西方列強入侵的歷史背景下，藏經洞文物慘遭劫掠，絕大部分流散到世界各地，僅有少部分保存於中國，造成中國文化史上的空前浩劫。陳寅恪先生因此而慨歎："敦煌者，吾國學術之傷心史也！"

最早來到敦煌藏經洞的是斯坦因。他於1907年進行第二次中亞探險時，

來到莫高窟，拍攝了石窟壁畫，並利用王道士的無知，廉價購走藏經洞出土敦煌寫本 24 箱，絹畫和絲織品等 5 箱，其旅行記《沙漠契丹廢址記》(Ruins of Desert Cathay，1912 年) 中，詳細記錄了在敦煌活動的經過。第三次探險 (1913—1915 年) 時，重訪莫高窟，又從王道士手中獲得 570 餘件敦煌寫本。斯坦因二次中亞探險所獲敦煌等地出土文物和文獻，總數約兩萬餘件，現主要收藏在英國和印度的博物館、圖書館中。

　　接踵而來的是法國人伯希和，他 1908 年來到莫高窟。因能操漢語，熟悉中國古典文獻，他將藏經洞遺物全部翻閱一遍後，廉價購買了佛教大藏經未收的文獻、帶有題記的文獻和非漢語文獻，及斯坦因所遺的絹畫、絲織品等，總數約一萬餘件，現藏法國的圖書館和博物館中。1909 年，伯希和將敦煌寫本精品攜至北京，中國學者羅振玉、蔣斧、王仁俊、董康等人看後，“驚喜欲狂，如在夢寐”，得知敦煌藏經洞尚有部分劫餘，便以清學部的名義致電陝甘總督封存藏經洞內劫餘古物，嚴禁外運。宣統二年 (1910 年) 清學部咨甘肅藩司，將洞中殘卷悉數運京，但在起運前王道士又轉移藏匿了許多文書。在運京途中被各地官吏竊取、遺失無數。進京後又遭官員何震彝、李盛鐸等人藏掖、偷盜，將經卷中精好者悉數竊取，而將餘卷一折為二，以充其數，當移交京師圖書館時共為 18 箱，後經整理計有 8697 號。

　　隨後，日本淨土真宗西本願寺第二十二代宗主大谷光瑞，於 1911 年至 1912 年派遣橘瑞超、吉川小一郎去敦煌，從王道士手中購得竊藏的敦煌文獻 400 餘件。俄國人奧登堡 (1863—1934 年) 在 1914 年考察敦煌時，從敦煌居民手中收購了 300 餘件文獻，並發掘部分洞窟的堆積物，獲得大量寫本、壁畫殘片、絹畫、麻布畫、紙畫以及絲織品等。1924 年，由華爾納 (Langdon Warner，1881—1955 年) 率領的美國哈佛大學考古調查團姍姍來遲，面對空無一物的藏經洞，不甘心空手而歸，竟用塗有黏著劑的膠布片，將 10 餘幅唐代壁畫精品剝離，連同一尊唐代供養菩薩塑像掠至美國，使敦煌壁畫遭到嚴重的破壞！

　　經此劫難，藏經洞最初發現時的原貌沒有一份詳細而科學的記錄和目錄，珍品的確切數量也眾說不一。在諸多記載藏經洞發現的出版物中，僅有斯坦因《西域考古圖記》和謝稚柳《敦煌藝術敍錄》對藏經洞最初發現時文物堆放的現狀有所描述，但又均無數量的記載。流失到國內外的三萬多件文物，其過程複雜而隱秘，更無明確數量記錄。此外，各國的收藏機構登錄和統計方法各不相同，所收資料無法全面公佈，因此，至今沒有一份正式的藏經洞文獻的完整目錄。以藏經洞發現為肇端，及藏經洞文物流入西方，引發對莫高窟和敦煌地區石窟的世界性研究熱潮，一百年來經久不衰。

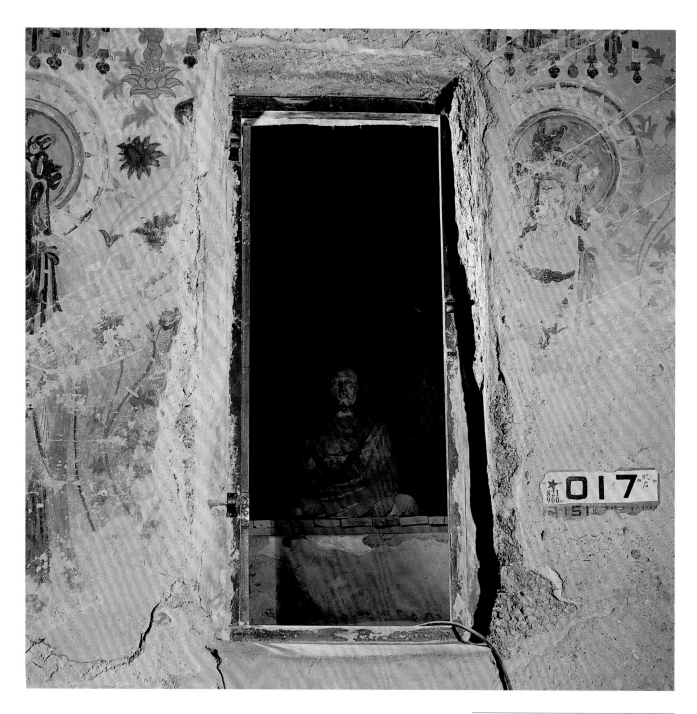

1 敦煌藏經洞

即莫高窟第17窟的俗稱，1900 年發現約
5 萬件中世紀佛經、文書、法器以及美術
品等文物而聞名於世。

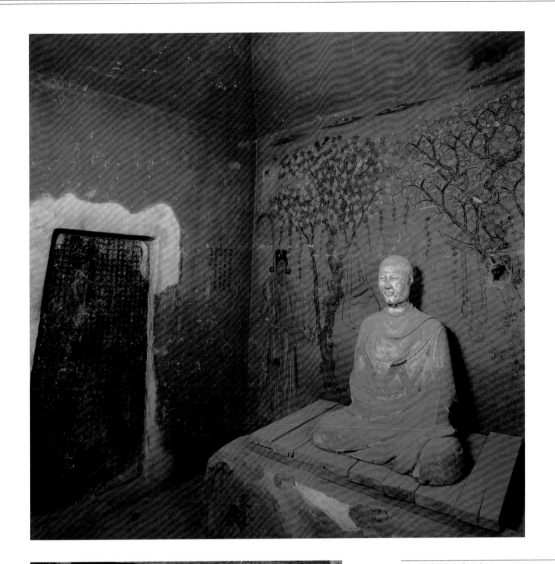

2 藏經洞內景

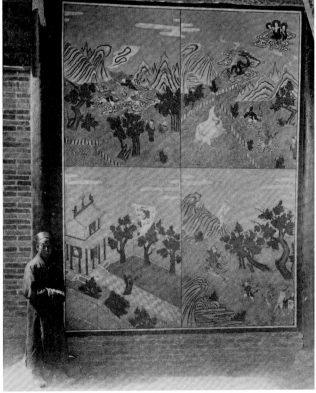

3 王道士在三層樓《西遊記》壁畫前

王道士流寓莫高窟期間，以佈道募化所得，曾參與清光緒三十二年（1906年）莫高窟三層樓的修建活動，並於三層樓底層兩側壁繪《西遊記》故事畫。圖為1907年斯坦因拍攝王道士。

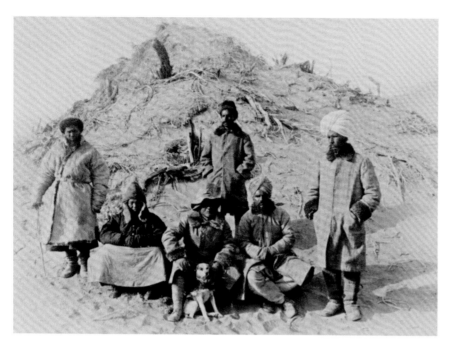

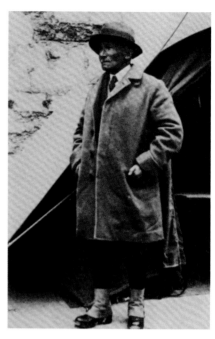

4 斯坦因與探險隊員和民工

1908 年第二次中亞探險途中，斯坦因與探險隊人員及僱用民工的合影。 1907 年斯坦因利用王道士的無知，廉價購走了藏經洞出土敦煌寫本 24 箱、美術品和絲織品 5 箱。

5 探險途中的斯坦因

1928 年斯坦因擬進行第四次中亞探險，被南京政府拒絕，其所獲少量文物，下落不明。

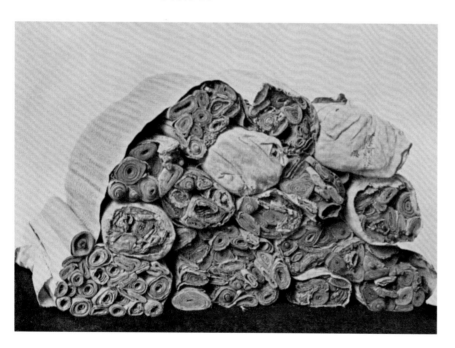

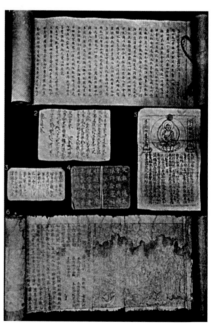

6 斯坦因所掠完整之寫經包裹

據斯坦因記述，洞中所有的材料原來分包在兩種包裹皮中，一類是所謂"正規的圖書包裹"，總共有 1050 個裝漢文卷子的包裹，還有 80 個裝藏文卷子的包裹；另一類是所謂"雜包裹"，包着胡語文獻和絹紙畫美術品。圖為斯坦因所掠完整的寫經包裹，上面有千字文的編號。

7 斯坦因所掠漢文文獻選萃

斯坦因所掠漢文文獻，有手寫本和印本，裝幀形式有卷子裝、經摺裝、蝴蝶裝等，最下面的卷子是唐咸通八年（868年）雕版印刷品《金剛經》，是至今所見世界最早的印刷品。

8 伯希和

早年在法國政治學院、東方語言學院等處學習，後往越南河內，學習並供職於印度支那考古學調查會（即法國遠東學院）。曾多次到中國，1904年任法國探險隊隊長。於1906年至1908年間在中國新疆、甘肅等地探險考察，從藏經洞掠走大量文物。

9 伯希和考察隊在莫高窟

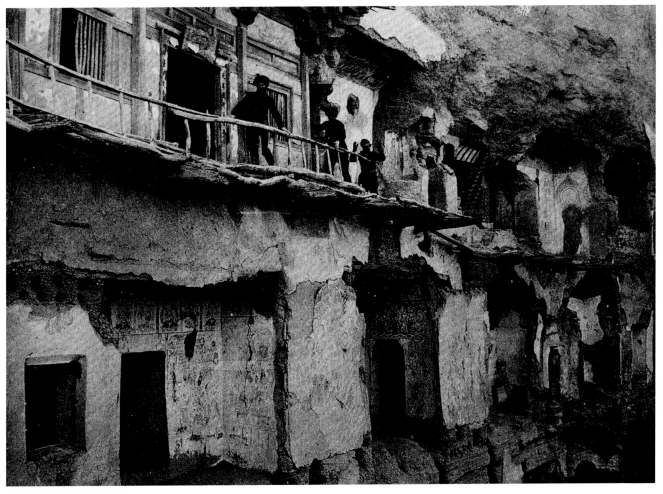

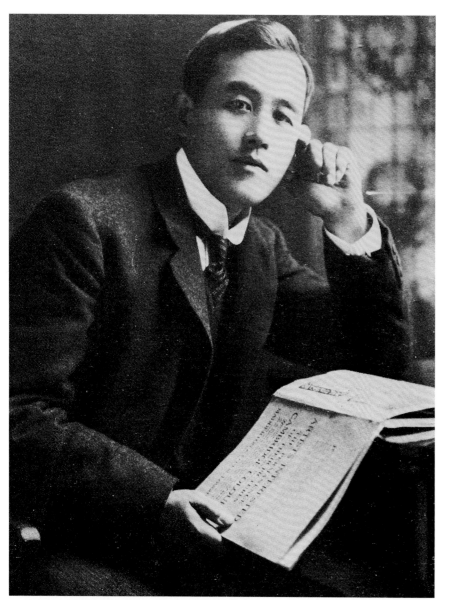

10 大谷光瑞

日本佛教淨土真宗西本願寺第二十一代
宗主大谷光尊(明如上人)的長子,1930
年繼位為西本願寺第二十二代宗主,號
鏡如上人。早年在學習院學習,1900年
赴歐洲考察各國宗教,受到斯文赫定、
斯坦因等人中亞考察收穫的啟發,組織
探險考察隊赴西域調查佛教遺跡。

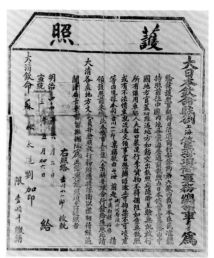

11 吉川小一郎護照

吉川小一郎1911年受大谷光瑞派遣,前
往中國,聯絡正在參加大谷探險隊第三
次中亞探險的橘瑞超。吉川到敦煌拍攝
莫高窟洞窟。1912年與橘瑞超在敦煌相
遇,購得一些寫卷。圖為宣統三年
(1911年)吉川小一郎從上海入境,清政
府蘇松太道給他加印的護照。

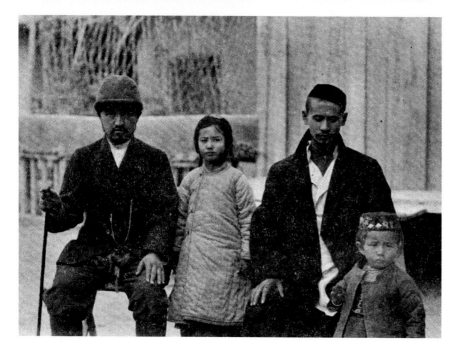

12 橘瑞超與敦煌房東合影

橘瑞超1908年在京都市真宗中學就讀
時,參加大谷探險隊的第二次中亞探
險。1910年至1912年參加第三次中亞探
險。圖為橘瑞超(持手杖者)1912年在
敦煌與房東家人合影。

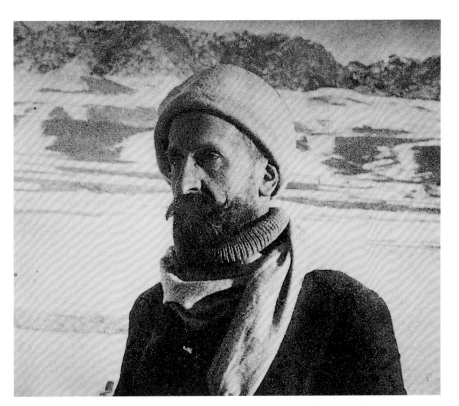

13 奧登堡

1885年畢業於彼得堡大學東方語言系梵文波斯文專業，1903年創建俄國中亞研究委員會，1909年至1910年組織俄國東突厥斯坦考察隊，任隊長，考察發掘吐魯番等地。1914年至1915年組織第二次俄國考察隊，考察敦煌等地。

14 運載文物的俄國考察隊

奧登堡俄國考察隊在敦煌期間，從居民手中收購了300餘件敦煌文獻，並發掘了部分洞窟中的堆積物。圖為載着文物資料的駝隊離開莫高窟的情形。

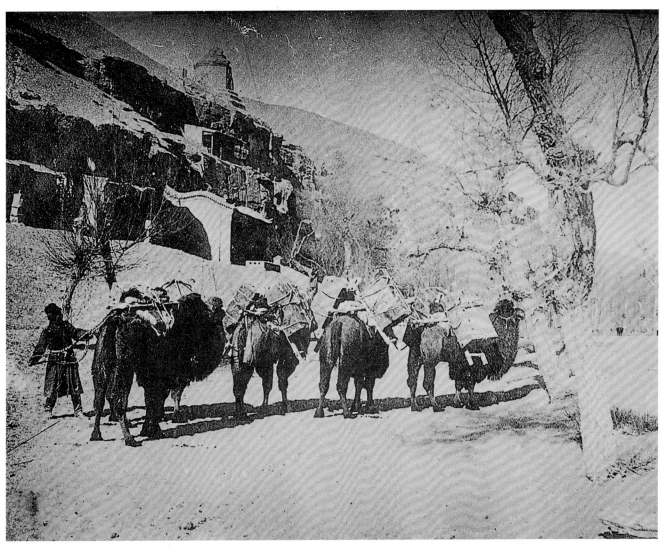

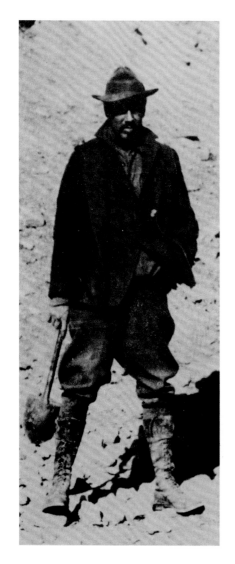

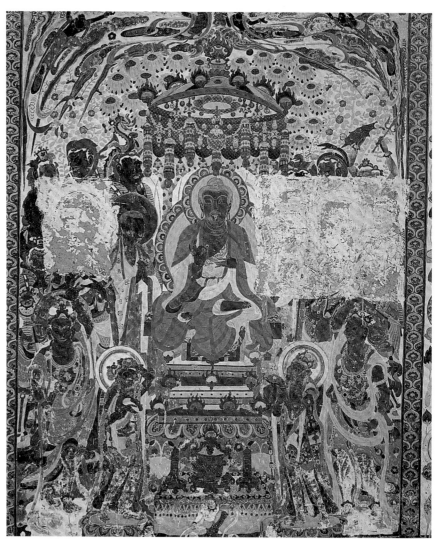

15 華爾納

畢業於哈佛大學,曾任該校福格藝術博
物館東方部主任。1924年首次到敦煌,
用膠布片剝離敦煌壁畫精品10餘幅,劫
走彩塑供養菩薩像一尊。1925年再次到
敦煌準備大肆剝取壁畫,受到當地民眾
的反對和官府的阻止,沒有得逞。

16 華爾納盜掠壁畫遺痕

圖為華爾納盜掠莫高窟盛唐第320窟南
壁中央阿彌陀佛說法圖中兩方壁畫遺
痕。

百科全書式的藏經洞文獻

溪極營室也又興麗山之役銅三泉之

三百開外雖宮四百皆肯鍾鼓惟帳婦

關東海上朐界中以為秦東門於是有

俟生齊客盧生相與謀曰當今時不

祿莫敢盡忠上不

禰服以慴欺而取容諫者不用而生

久居且為所害乃相與亡去始皇聞之

生尊賞而事之令乃誹謗我吾聞諸

以亂黔首乃使御史實上諸之生之傳

敦煌藏經洞珍品中，文獻的數量最多，包羅的內容極為廣泛，被稱為中世紀的百科全書。

文獻中約百分之九十是佛教經典。時代最早的佛經是日本中村不折所藏的《譬喻經》，經末題記有"甘露元年寫訖"字樣，即前秦甘露元年（359 年），是現存最早的佛經寫卷，這也是藏經洞敦煌文獻的最早紀年。佛教經典中，經、律、論三類均有，最有價值的是禪宗和三階教經典。其中發現了迄今最早的《六祖壇經》，與宋代以後的《壇經》多有不同，對研究慧能禪宗思想的形成十分重要。《三階佛法》、《三階佛法密記》、《佛說示所犯者法鏡經》、《三界佛法發願法》等三階教經典，為佛教研究增添了新的內容。

敦煌佛經中有不少是《大藏經》中未收佛經，即所謂藏外佚經，不僅可補宋代以來各版大藏經的不足，還為佛教經典和佛教史的研究打開新的門徑。敦煌佛經中還有一些特殊的門類，即被認為是中國人假託佛說而撰述的"偽經"，是研究中國佛教史的寶貴資料。梵文、古藏文、回鶻文、于闐文、吐火羅文及與漢文對照的佛經，對摸清漢譯佛經的來源以及考證佛經原文意義重大。隋唐時期的寫經，由於校勘精良，錯訛較少，對校勘唐以後印本佛典大有裨益。

文獻中還有一批寺院文書，包括寺院財產賬目、僧尼名籍、事務公文、法事記錄，以及施入疏、齋文、願文、燃燈文、臨壙文等，是研究敦煌地區佛教社會生活不可多得的材料。

敦煌是古代佛教聖地，道教在當地的發展遠不如佛教。但在唐代前期，由於統治者推崇老子，道教一度興盛，因而文獻中也保存了為數不少的道教典籍。據目前統計，道教經卷約有500號，主要為初唐至盛唐的寫本，其特點是紙質優良、書法工整、品式考究。

除佛教、道教外，敦煌文獻中還保存了摩尼教、景教文獻，對了解古代中西文化交流提供了重要的歷史資料。

敦煌文獻中的歷史、地理著作、公私文書等，是研究中古社會的第一手資

料。從史籍上看，除保存了部分現存史書的古本殘卷外，還有不少佚書，它們不僅可以補充歷史記載的不足，還可訂正史籍記載的訛誤。其中的一批地理著作，十分引人注目，如《沙州都督府圖經》、《沙州伊州地志殘卷》、《壽昌縣地境》、《沙州地志》等，這些已亡佚的古地志殘卷，是研究唐代西北地區，特別是敦煌歷史地理的重要資料。

關於歸義軍統治敦煌的歷史，在正史中記載非常簡略，以往對這段歷史的情況只能零星地了解，且錯誤很多。敦煌文獻中有關這段歷史的資料有上百種以上，學者根據這些資料，經過數十年來的研究，基本搞清了這段歷史，使之有年可稽，有事足紀，千載墜史，終被填補。

敦煌文獻中還保存了大量中古時期的公私文書，是研究中古時期社會歷史的第一手資料。這些未加任何雕琢的文書，都是當時人記當時之事，完全保存了原來風貌，使我們對中古社會的細節有更深入的了解。

除佛經外，敦煌文獻中保存的古典文學資料最為引人注目。它包括《詩經》、《尚書》、《論語》等儒家經典及詩、歌辭、變文、小說、俗賦等，特別是民間文學作品，為中國文學史的研究開闢了新的領域。

儒家經典文獻，最具學術價值的是它對今本儒學典籍的校勘價值。其中《古文尚書》是今日所見到的最早的版本，東漢鄭玄所注《論語》，更是失而復得的可貴資料，鄭玄注《毛詩故訓傳》，南朝徐邈《毛詩音》則最為詩經研究者所重視。

詩歌以唐、五代時期數量最多，最著名的有唐代詩人韋莊的《秦婦吟》，這在他的全集中並未收入。敦煌歌辭，過去一般稱為曲子詞，除少數文人作品外，多數來自民間，作者滲透於社會的各個階層，因此題材內容豐富，藝術風格多樣。特別值得一說的是《雲謠集雜曲子》，這個集子編選了30首作品，明顯早於傳世的《花間集》、《尊前集》，為研究詞的起源、形式及內容，提供了寶貴的材料。變文是敦煌文學中最引人注目的部分。所謂變文，是一種結合韻文和散文用於說唱的通俗文學體裁，這種文學體裁，過去竟不為世人所

知，幸賴敦煌變文的發現，才使這一文體重見天日。話本小說有《唐太宗入冥記》、《秋胡小說》、《韓擒虎話本》、《廬山遠公話》等，為後世白話小說的發展開拓了道路。《韓朋賦》、《晏子賦》、《燕子賦》、《醜婦賦》等敦煌俗賦，是古代辭賦通俗化的產物，和文人賦有明顯區別。

敦煌文獻還保存了一些重要的語言學資料，如《玉篇》、《切韻》、《一切經音義》、《毛詩音》、《楚辭音》、《正名要錄》、《字寶》、《俗務要名林》等。

敦煌文獻中的科技史料，是中國科技史的一支奇葩。包括有數學、天文學、醫藥學、造紙術和印刷術等多方面的內容。《九九乘法歌》、《算經》、《立成算經》等，是中國現存最早的算術寫本，是研究中國數學史的重要史料。《二十八宿次位經和三家星經》、《全天星圖》、《紫微垣星圖》等，表明中國天文學在當時處於世界領先水平，對今天的天文學研究依然有重要的價值。在古代，天文和曆法是密不可分的，敦煌曆日大部分是由敦煌自己編製的，其中《宋雍熙三年丙戌歲具注曆日並序》已引用西方基督教的星期制。醫學類的文獻，目前所知，至少在60卷以上，如果再加上佛經中的醫學內容，則有近百卷，大致可分為醫經、針灸、本草、醫方四類。這些醫書不僅為傳世醫書的校勘提供了較為古老的版本，同時，還保存了一些久已失傳的診法、藥方等鮮為人知的內容，對醫學史研究及今日臨床中醫學均有一定參考價值。敦煌文獻保存了4至11世紀連續不斷的紙張樣本，是研究造紙術的活材料。唐咸通九年（868年）《金剛般若波羅蜜經》，是現存最早的雕版印刷品，也是中國發明印刷術的實證。

敦煌文獻除漢文外，還有相當數量的非漢文文獻，如古藏文、回鶻文、于闐文、粟特文、龜茲文、梵文、突厥文等，發現這些民族的語言文獻，對研究古代西域中亞歷史和中西文化交流有不可估量的作用。

敦煌文獻還保存了一些音樂、舞蹈資料，如琴譜、樂譜、曲譜、舞譜等，這不僅使我們能夠估計唐代音樂與舞蹈的面目，而且將進一步推動中國音樂

史、舞蹈史的研究。

敦煌文獻大部分為寫本，在書法上亦有其特殊的價值。早期如晉、十六國
及北魏前期的寫經，適值隸體向楷體過渡之際，字體的筆畫、結構多保留有隸
書筆意，並存有大量的異體字，從中可考察到漢字演變的軌跡。唐代寫經，筆
鋒多使轉靈動，墨華燦爛，體現出盛唐書法氣概。當代書法家啟功説："唐人
楷書高手寫本，莫不結體精嚴，點畫飛動，有血有肉，轉側照人。校以著名唐
碑，虞（世南）、歐（陽詢）、褚（遂良）、薛（稷），乃至王知敬、敬客諸
名家，並無遜色。"拋開這些寫本的文獻價值，單從書法藝術上看，也是極具
欣賞價值的。

17 三國志・步騭傳殘卷

殘卷存25行，440字，紙質較厚，曾被
水浸，有霉點。以淡墨線為界欄。書寫
內容是西晉陳壽撰《三國志・步騭傳》，
只保存後半部和評語的前半部。無紀
年，據考為東晉時期抄本，是留存至今
為數不多的早期寫本之一。筆調豐勁挺
秀，用筆中含有隸書韻致。

東晉　縱24.2厘米　橫42厘米　敦煌研究院藏

18 三國志・步騭傳殘卷局部

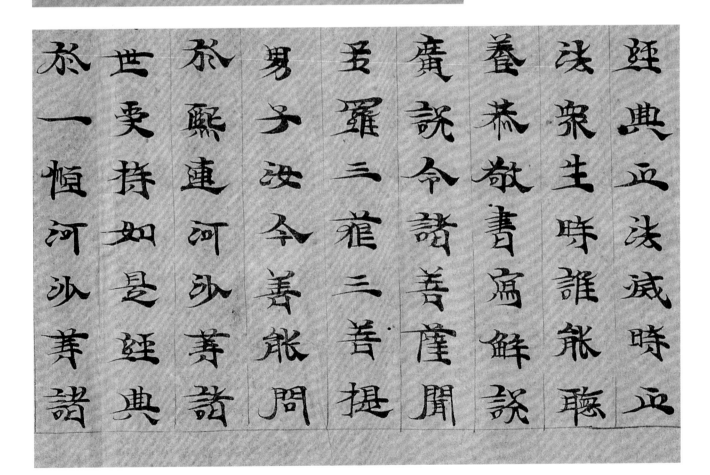

19 大般涅槃經如來性品經卷

《大般涅槃經》是印度大乘佛教經典。首尾俱殘，白麻紙，8紙，每紙27行，行17字。烏絲欄纖細規整，墨色濃黑而有光澤，字體結構呈扁平狀，保持了較多的隸書氣息，為隸書向楷書過渡書體。由於書寫速度快，橫畫起筆顯露尖鋒，收筆停頓，撇畫收筆往往上翹，顯得意態開張，靈動瀟灑。當出於寫經高手之筆，是北朝時期敦煌寫經中的精品。

北朝　縱27.6厘米　橫332厘米　敦煌研究院藏

20 大般涅槃經如來性品經卷局部

21 摩訶衍經卷

《摩訶衍經》是印度大乘佛教的重要經典，後秦鳩摩羅什漢譯本。此為西魏寫經，首殘尾全，存 4 紙 94 行，尾題："大代普泰二年（532 年）歲次壬子（下殘）乙丑歲弟子使持節散騎常□西諸（下殘）東陽王元榮（下殘）"。東陽王元榮是北魏的宗室。他任瓜州刺史期間，虔誠信佛，除抄寫大量佛經布施外，還在莫高窟"修一大窟"，是北魏、西魏時期敦煌的重要人物。

西魏 中國國家圖書館藏

22 金光明最勝王經卷

《金光明最勝王經》是印度大乘佛教經典，唐義淨漢譯本。此經被認為具有懺悔滅罪，保佑平安的功效，因此經卷的末尾多附有供養人或寫經人的題記。迄今為止，敦煌發現的此類寫經國內藏 600 件，國外散落 400 件，總數在 1000 件以上，可見信眾甚廣。此為宮廷寫經，存 7 紙 199 行，尾題後附經字音，即當年認為是難認的字的注音。有武則天大周長安三年譯經題記，"大周長安三年（703 年）歲次癸卯十月已未朔四日壬戌，三藏法師義淨奉制於長安西明寺新譯並綴正文字。"後有證梵義一人，讀梵文一人，證義十一人，筆受二人，證文一人，勘記一人，反映了梵經漢譯的規模和制度。

武周 中國國家圖書館藏

23 金剛般若波羅蜜經卷

《金剛般若波羅蜜經》是印度大乘佛教經典。此經信眾甚廣，敦煌文獻中有此經寫本約兩千件。此為唐景龍二年（708年）寫，39行，尾有題記："景龍二年九月廿日昭武校尉前行蘭州金城鎮副使陰嗣瑗受持讀誦"。陰嗣瑗，武周時行金城鎮副，景龍二年任昭武校尉，後官至正議大夫檢校豆盧軍事，並長行坊、轉運、度支等使。有唐一代，陰家乃敦煌望族。藏經洞出土之《敦煌名族志》上就有陰嗣瑗事跡。

盛唐 中國國家圖書館藏

24 金剛般若波羅蜜經注

佛教經典注疏寫本。首尾俱全。厚黃麻紙，烏絲欄，每半葉書6行，總933行。朱、墨兩色書寫，朱筆寫經文，墨筆寫夾註。《金剛般若波羅蜜經》傳世本的疏釋、經論，不下數十種，藏經洞出土的也有十來種，但沒有一種與此相同，對佛教史的研究很有價值。此件裝幀特別：取紙五葉或六葉對摺成一疊，幾疊合起來後用絲線從中縫連綴成書，與現代書籍裝訂幾無差別。書左側上下角，切成圓弧形，以免因經常翻檢而折角。

盛唐 頁縱15.3厘米 橫11.7厘米 74頁
敦煌研究院藏

25 妙法蓮花經普賢菩薩勸發品卷

《妙法蓮花經》是印度大乘佛教主要經典，後秦鳩摩羅什譯，迄今發現敦煌寫本有五千件以上，可見此經極其流行。此寫本首尾俱全，共103行，每行17字，少數18字。題記"天寶十五載（756年）八月二十日眉十娘為亡父母寫。"麻紙，烏絲欄線細色淡，字體墨色濃黑。楷書工整，布白均衡，章法得宜，行筆圓潤而遒勁，為唐代寫經的代表作。

盛唐　縱25.5厘米　橫195厘米　敦煌研究院藏

26 妙法蓮花經序品卷

全卷為《妙法蓮花經·序品第一、方便品第二》。紺紙銀欄金字，金、銀與深色底相映奪目。以金墨或銀墨書寫於暗色紙絹的做法，為後代廣泛效法。此卷為敦煌藏經洞數萬文獻中僅存一二的金墨寫經。

唐　縱23厘米　橫843厘米　敦煌研究院藏

27 佛說大藥善巧方便經卷

寫本。原與伯希和第3791號為同一卷，後被人分割。硬黃檗紙，無頭有尾，行17字，存80行。卷末有"上元初"題記，據題記中"癸酉歲"當為唐高宗咸亨四年（673年），次年即高宗上元元年，可知寫於此期。此卷為唐人寫經佳品，極細的烏絲欄，楷書純熟，章法嚴謹，筆力遒勁，可與著名的《靈飛經》媲美。

初唐　縱25.1厘米　橫158.4厘米
敦煌研究院藏

28 佛說大藥善巧方便經卷局部

諸靈官气兩原□前生八來至于今日所行
罪貪无數從目觸犯水官元惡之罪气見反
赦今日燒香首謝大神歸命歸身气得生活
免諸罪根削水簡對上名生神仙薄中長
享无趣與道合真叩頭自博各二百八十過
凶
謝水官畢次向北三拜謝三寶神經長跪
言甲令歸命太上元趣大道至真无上三十
六部尊經三寶靈文仙圖錄符章自然天
書金書玉字侍經玉童玉女三部咸神气兩
謝如上束方法畢叩頭自博各三百六十
過凶
謝畢左行還西向東三上香呪曰
香官使者在右龍虎捧香驛龍騎吏當令臣
靜室齋堂生自然金液丹精百靈芝英交會
在此香大前令臣得道逄獲神仙舉家万福
天下受恩十方玉童玉女侍術香煙傅臣所
好逻御无趣太上大道前
天尊言其三元品試謝罪上法三元宮中隱
存形神精思罪根備仙上道學士一歲三過
行之行之當令心丹意盡神形同咎无有怠
倿感徹諸天三元削罪於黑簿北帝洛死而
上生三官保舉於學功太玄記錄於上仙

元上秘要卷第五十二

開元六年二月八日沙州敦煌縣神泉觀道士
馬處幽并侄道士馬抱一奉為七代先亡
及所生父母法界蒼生敬寫此經供養

29　無上秘要卷第五十二寫卷

最早的大型道教類書，北周武帝宇文邕纂輯。9紙249行。題記："開元六年（718年）二月八日沙州敦煌縣神泉觀道士馬處幽並侄道士馬抱一奉為七代先亡及所生父母法界蒼生敬寫此經供養"。敦煌遺書中馬處幽叔侄抄寫的《無上秘要經》約存10件，題記年代、地點相同者有5件。結合這些寫卷的卷次看，當時這叔侄兩道士可能抄寫了全本的《無上秘要經》。

盛唐　中國國家圖書館藏

30 佛名經卷第三

《佛說佛名經》是印度大乘佛教經典。有北魏菩提留支譯12卷本，失譯人名30卷本。敦煌出土的300多件佛名經，有16卷本、18卷本和20卷本。敦煌本是在20卷本的基礎上，吸收其他佛經中的佛、菩薩名號以及若干佛名，進一步擴充而成。此卷共29紙565行，彩繪佛像14尊，有"瓜沙州大王印"。題記："敬寫大佛名經貳佰捌拾卷，伏願城隍安泰，百姓康寧；府主尚書曹公已躬永壽，繼紹長年；合宅枝羅，常然慶吉。於時大梁貞明六年（920年）歲次庚辰五月十五日記"。由於本經是偽經，故除唐貞元年間一度入藏外，中國歷代大藏經均不收錄，但在民間卻極為流行，並傳至日本、朝鮮。此經對研究中國所撰《佛名經》的演變，中國佛教民間信仰等均有重大意義。

五代 中國國家圖書館藏

前世三轉經
菩薩求佛本業經
申日經
善法方便陀羅尼經
一切經音十三卷　同帙

右九經同帙

長興□年歲次甲午六月十五日
弟子三界寺比丘道真乃見當
寺藏內經論部不全遂乃啟顏
虔誠發弘願謹於諸家惠藏
尋訪右壞經文收入寺終補頭尾
流傳於世飾　玄門万代千
秋永充供養劫使
龍天八部護衛神沙梵擇四
王永安蓮寒域陸樂社
復延昌
府主大王弟臻寶佐先三娘
眷超騰會遇於龍花見在
宗枝寵祿長館於觀族應
有藏內經論見為目錄
大乘便佛報恩經一部　三卷　帙
金光明經一部　四卷　帙
維摩經一部　七卷　帙
僧護經一部　三卷　帙

31　三界寺藏內經論目錄

佛教經錄。首殘尾存，存194行。73行至86行為五代長興五年（934年）敦煌名僧道真的發願文。首部殘缺處已經後人描補，末尾有"此錄不定"四字，證實是道真所寫的一個草目，反映道真從事配補藏經的活動。

五代　縱25.3厘米　橫360厘米　敦煌研究院藏

32　張君義勳告

白麻紙。地頭殘缺，無界欄，共4紙50行。"勳告"是"告身"的一種。此卷除可研究唐代告身制度，還提供了同時受勳的263人的姓名籍貫，反映了各族人民為鞏固國家統一所作的貢獻。五萬件敦煌遺書中，"勳告"只此一件，十分珍貴。

唐　縱27.5厘米　橫155厘米　敦煌研究院藏

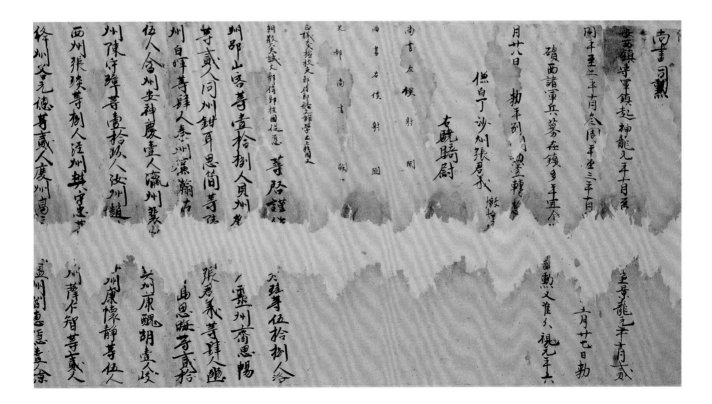

秦始皇帝既兼天下大侈奢泰即位卅五年猶不息大
治馳道樓九原抵雲陽塹山塹谷直通之廠先王宮
室之小乃圖酆鄗之間文武之家營作朝宮渭南上林
苑中先作前殿阿房東西五百步南北五十丈上可以
坐萬人下可以建五丈之旗闔馳為閣道自巖直柜
南山之巔以為闕為複道自阿房度渭屬咸陽以象
天極閣道屬漢極營室也又興麗山之侈銅三泉之
底開中離宮三百閣外離宮四百皆有鐘敬惟帳婦
女倡優立石闕東海上朐界中以為秦東門於是有
四方之士韓客俟生廬客盧生相與謀曰當令時不可
以居上樂以刑殺為威下畏罪持祿莫敢盡忠上不
聞過而日驕下懾服以慍欺而取容諫者不用而失
道益甚吾黨久居且為所害乃相與亡去始皇聞諸
怒曰吾厚盧生尊賜之今乃誹謗我吾聞諸
生多為妖言以亂黔首乃使御史案問諸生諸生傳
相告犯法者四百六十餘人皆坑之盧生不得亡失
生後得始聞之名而見之外阿東之臺四通之衢
將毀彀我望見我俟生至仰臺而言不良誹
誇主上畫敢復見我俟生至仰臺而言曰臣聞知死必
勇階下畫聽臣之一言乎始皇曰若欲何言己之俟生

敦煌石窟全集

33 説苑反質篇寫本

《説苑》為漢代劉向撰，雜事小説集。今傳20卷本，其中《反質》一篇於宋末自高麗本中補入，後來抄刻諸本均本於此。此卷首殘尾存，存184行，尾題"説苑反質第廿"，為唐初寫本，應較宋、明抄刻之高麗本更接近劉向原著，是《説苑》傳世最早的唐寫孤本。

唐 縱28.4厘米 橫382厘米 敦煌研究院藏

34 降生禮文等抄本

7紙143行，內容繁雜，書寫亦不工整，似學童或沙彌習抄契約、佛經所用，從多方面反映了當時的社會狀況。

唐 中國國家圖書館藏

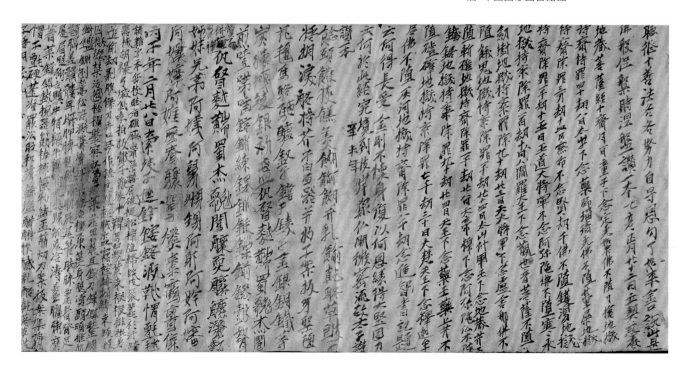

35 天下姓望氏族譜

寫本姓望譜錄。首殘尾全，3紙46行，尾存題記二行。分前後兩部分，前部記66郡266姓，後部為唐貞觀八年 (634年) 高士廉奏疏和詔敕。卷末題記："大蕃歲次丙辰後三月庚午朔十六日己酉魯國唐氏苾蒭悟真記"。題記後有朱書"勘定"二字。

唐 中國國家圖書館藏

36 回鶻文寫本

回鶻文為回鶻西遷 (840年) 後至14世紀左右所使用的主要文字，來源於中亞粟特文，其語言屬阿爾泰語系突厥語族中的東支。敦煌回鶻語文獻，多流落到國外，只有數件留存中國。

唐 縱16厘米 橫25厘米 敦煌研究院藏

37　大目犍連變文卷

唐代變文。後有題記："太平興國二年(977年)歲在丁丑潤六月五日，顯德寺學仕郎楊願受一人思微(惟)發願作福寫盡此目連變一卷，後同釋迦牟尼佛壹，嘗會彌勒生作佛，為定後有眾生同發信心，寫盡目連變者，同池(此)願力莫墮三途"。故事源出《佛說盂蘭盆經》，描寫目連為救慈母遍訪地獄，赴湯蹈火，百折不撓。

北宋　中國國家圖書館藏

敦煌藝術鼎盛時期的繪畫

在敦煌藏經洞發現的文物中，有大量 7 至 10 世紀的繪畫作品，一般統稱為 "敦煌遺畫" 或 "敦煌畫"。這些繪畫作品在形式、材質、用途和效果上各不相同，因其在製作後不久即被密封保存，因而與長年累月裸露而變色、褪色的石窟壁畫相比，大部分保持了當初鮮艷的色澤，一經發現，就引起了極大的轟動。但這些繪畫作品在 20 世紀初基本上都被斯坦因、伯希和等外國探險家所攫取。據統計，斯坦因攫取的絹畫有 520 餘件，紙畫 70 餘件，現分別藏於英國大英博物館和印度新德里國立博物館；伯希和攫取的絹畫有 232 件，紙畫 140 餘件，現藏於法國吉美博物館。此外，奧登堡攫取了 100 多件，藏於俄羅斯聖彼得堡艾米爾塔什博物館；日本大谷探險隊攫取了數十件，再加上國內外散存者，總數在 1100 件以上。這些精美的繪畫作品是敦煌藝術的重要組成部分，也是研究佛教藝術史和中國繪畫史的重要資料。

敦煌遺畫大部分屬於佛教類繪畫，當時主要是作為佛前的供奉品。它們種類繁多，內容豐富，風格多樣。從繪畫的材質上分，主要有絹畫、紙畫、麻布畫三大類。絹畫數量最多，約佔百分之六十以上；紙畫約佔百分之二十，主要散存於佛教典籍中；麻布畫約佔百分之十八。在絹畫和麻布畫中以具有三角形幡頭的繪畫幡數量最多。此外，還有其他一些具有 "準繪畫" 性質的作品，如刺繡，繪在紙上的護符、白描、粉本、小樣、供儀式用的紙質寶冠等，還有木板印刷的尊像畫和裝飾經典的圖案紋樣，有的還加上了精巧的手工彩繪。從時代來看，跨越唐代到宋初近 4 個世紀，從繪畫風格上判斷，最早的可上溯到七世紀的作品。有年代題記的作品約 40 件左右，其中年代最早的是有唐 "開元十七年"（729 年）題記的《地藏菩薩立像》，最晚的是有宋 "太平興國八年"（983 年）題記的《地藏十王圖》。這些有紀年題記的繪畫，其風格、特點具有重要的年代標尺作用，對於其他作品和石窟壁畫的年代確定極具參考價值。從繪畫性質上看，絹畫和麻布畫多為彩繪，極少白描。紙畫有設色本、白描本、版畫、粉本，尤以白描為多，亦有少量彩繪和彩色版畫。從繪畫形式上看，有單幅畫、組畫，有插圖，亦有草圖。從內容看，有尊像畫，如佛、菩薩、弟

子、天王、金剛等，小型窄長而有三角形幡頭的繪畫幡上多繪尊像形象；有故事畫，如勞度叉鬥聖變畫卷等；有經變畫，如西方淨土變、藥師變、報恩變、密教曼陀羅等；還有供養人畫像、裝飾圖案、山水圖案等等。從藝術風格來看，主要是唐、五代至宋的作品，雖然沒有留下唐以前的早期繪畫作品，但據文獻記載，在敦煌早期的藝術作品中，畫幡類的繪畫作品應殿堂內莊嚴和禮拜的需要，可能已經出現了。

通過初、盛唐時期的敦煌遺畫，特別是7世紀後半期至8世紀後半期的絹畫作品，我們得以直接探討被稱為敦煌鼎盛時期的繪畫藝術。敦煌初唐時期絹畫包含了多種繪畫藝術要素，技術嫻熟精湛。以初唐時期的典型作品《釋迦瑞像圖》為例，畫面輕施淡彩，以白描的形式生動地表現了釋迦瑞像，其內容以印度各地的著名瑞像為主，並揉和了西域于闐等地的像容。各瑞像的像容上下左右並列佈局，細勁有力的線描和細膩的圖像形式，皆顯示出 7 世紀後半期繪畫藝術的特色。誠然，這件作品不是唯一的，同樣的內容在敦煌莫高窟中唐第231、237窟佛龕龕頂可以見到，西夏時期重繪的莫高窟第220窟的壁畫也有同樣的內容，這透露了敦煌絹畫瑞像圖和壁畫瑞像圖之間的某種關係。遺畫中保存最好的《樹下說法圖》構圖嚴謹，線描流暢，畫法工細。此畫的構圖，華蓋與佛座的裝飾，敷色的方法，甚至畫面左下角女供養人形象等，與敦煌石窟壁畫中隋到初唐時期眾多說法圖具有相同的風格。盛唐時期出現了非常精美、描畫細緻的淨土變相等圖像，如《文殊菩薩騎獅幡》從用筆的力度和技法看，此圖應為盛唐作品，畫中獅子頭部的描繪比榆林窟第25窟西壁《文殊菩薩騎獅圖》中的獅子更為自然，面部表情捕捉得更為準確，因此，英國著名敦煌學者韋陀認為這是敦煌遺畫中最美的作品之一。

敦煌遺畫大部分是中、晚唐至五代、宋初的作品，此時，正值張氏、曹氏歸義軍政權統治時期，從中可以深入了解 9 至 11 世紀初期的敦煌繪畫技法和風格特點。這個時期的繪畫樣式被進一步固定下來，較多地表現了民間佛教信仰的內容，畫面構圖均衡，佈局較滿，說法圖不再在尊像之間留較大空隙，已

趨於公式化。另有一個引人注目的特點，即繪畫作品下方供養人像不僅形象增大，而且衣飾華麗，在全圖中佔有重要的地位。《文殊菩薩像》和《普賢菩薩像》的佈局，諸尊像之間的間隔以及背光紋樣等，與五代時期敦煌莫高窟第 36 窟和榆林窟第 16 窟壁畫風格很相似，不過此畫人物的面部表情略顯僵硬，人物嘴角較小，唇線兩端呈鈎狀向下彎曲。還有《父母恩重經變相圖》其中的墨書題記內容和斯坦因收集敦煌文書中所見的經文基本一致，此圖說法會的主尊及周圍菩薩的構圖是 10 世紀公式化的說法圖的典型樣式，與敦煌莫高窟五代第 61 窟窟頂四披描繪的說法圖很相似，世俗人物形象和北宋時期石窟壁畫描繪的供養人像基本相同，是敦煌遺畫中描繪人物肖像的傑作。

敦煌是絲綢之路上的重要都市，中西不同文化在這裏匯聚、碰撞、交融。從這些繪畫作品中既可看到來自中原的影響，也可看到來自印度、中亞，尤其是于闐等佛教中心以及來自吐蕃的影響，且各種影響互相融合。如繪於 8 世紀《毗沙門天與乾達婆》中的乾達婆形象，與有 "開運四年"（947 年）紀年題記的《毗沙門天像》版畫中的乾達婆的形象，兩者表現手法相近。乾達婆頭披豹皮，左手握火焰寶珠，右手執野獸，這種形象在 8 世紀以後的印度雕刻中頻繁出現，說明兩者的原型都源於印度，與印度佛教藝術有密切關係。在敦煌遺畫中，起源於印度的 "暈染" 技法已成為一種傳統技法被沿用，同時，中國畫的傳統線描技法依然很突出。如《父母恩重經變相圖》，佛教尊神的面部採用了西域凹凸法表現其立體感，而世俗人物則先以線條勾勒，再用顏色暈染的中國畫方式來表現。

敦煌藏經洞遺畫具有多方面的重要價值，自發現以來，已引起了廣泛的關注。20 世紀三四十年代以來，先後有不少學者對它們進行了整理和研究，著名的有日本的秋山光和、法國的吉埃和英國的韋陀等。相信隨着對敦煌遺畫更為廣泛的研究，人們對其價值的認識將越來越深。

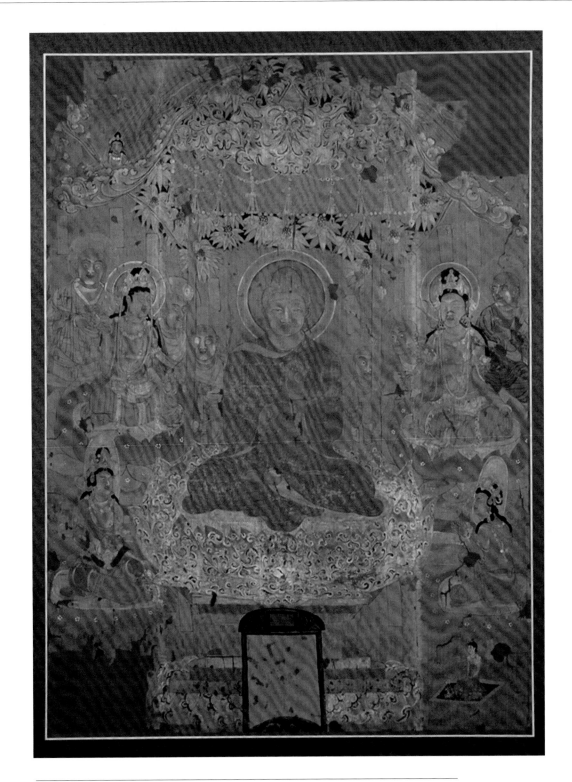

38 絹畫樹下說法圖

佛身穿通肩朱紅袈裟，居中結跏趺坐於蓮台上作說法印。左右各畫一脅侍菩薩聽法，戴化佛寶冠，裸上身，飾以瓔珞環釧。菩薩後各有三比丘，繞佛而坐。菩薩下方各一供養菩薩，一執寶瓶，一捧蓮花供養。佛頂上有珠縵流蘇菩提寶蓋，兩側各一飛天散花。畫面下方左右各一供養人，左下一身穿緊身窄袖衫，捧蓮花，胡跪供養，右下僅存帽頂。佛座下有碑形願文牌，菩薩、比丘旁都畫有榜題牌，均無字。全畫色彩鮮艷而和諧，人物的額、鼻梁、頰、下巴等部位用白色暈染，以示高光，在同期的敦煌壁畫中不多見。全畫構圖嚴謹，線描流暢，畫法工細，是敦煌絹畫中的精品。

唐 縱139厘米 橫101.7厘米

倫敦英國博物館藏

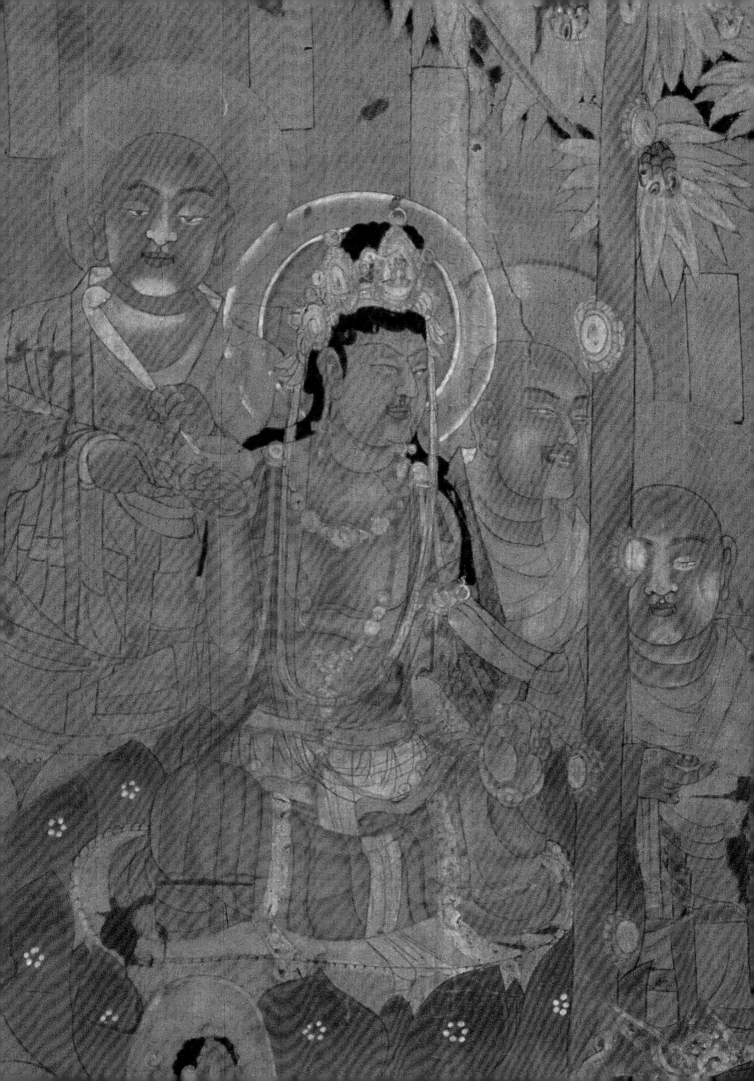

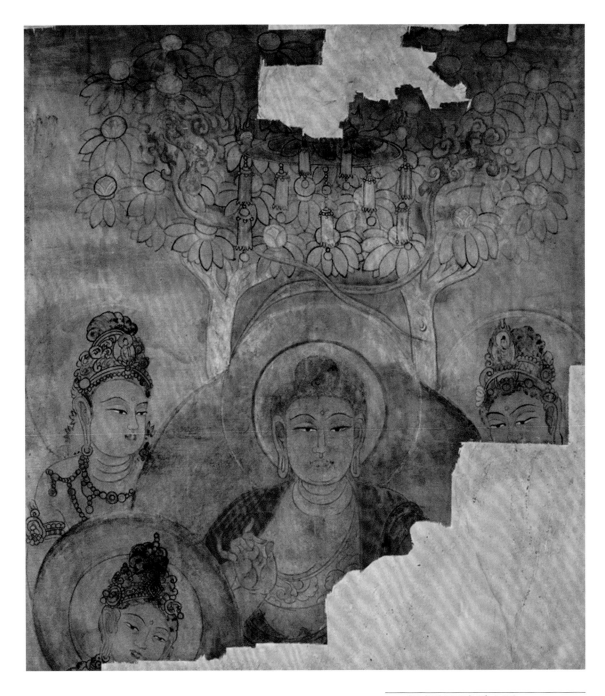

39 絹畫樹下說法圖之脅侍菩薩

40 絹畫阿彌陀淨土圖

阿彌陀佛是佛教淨土宗的主要信仰對
象，為西方極樂世界的教主，可接引信
眾到西方淨土。此圖畫面殘損，菩提樹
天蓋下，主尊居中，左右二身觀音菩
薩，戴化佛冠，表現的是樹下說法的阿
彌陀佛淨土圖，右脅下殘存戴寶瓶冠的
大勢至菩薩。畫面意境恬淡，主尊莊嚴
靜穆，菩薩豐潤俊美，沉浸在神思遐想
之中。人物形象概括簡練，造型寫實，
朱紅線描輕快流暢。是藏經洞絹畫中時
代較早的一幅。

唐 縱53.8厘米 橫54.5厘米
法國吉美博物館藏

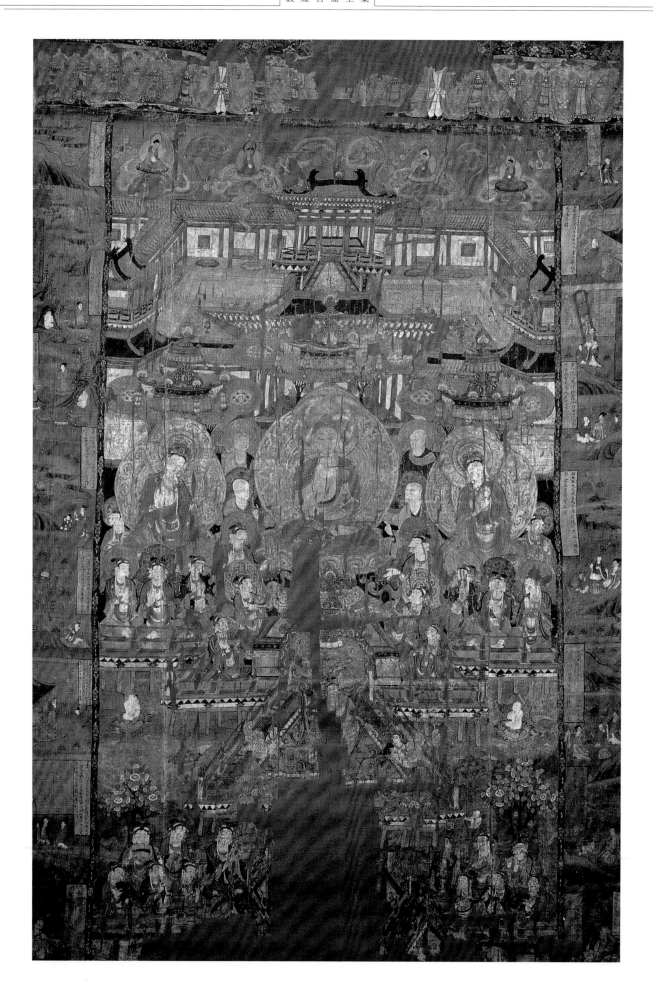

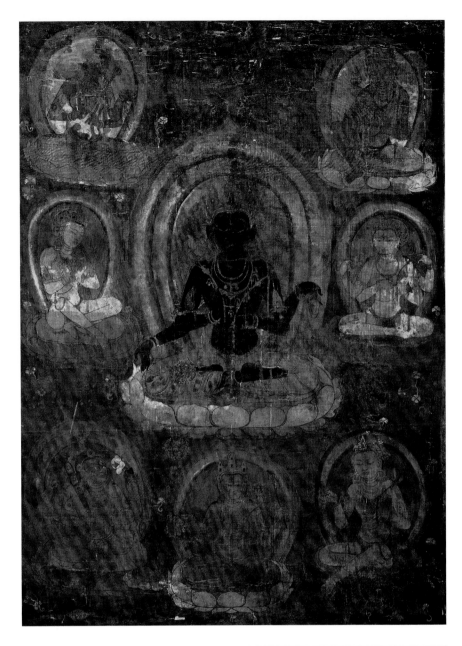

41 絹畫報恩經變相圖

圖依據《大方便佛報恩經》繪製。經文講
述釋迦牟尼過去若干世報效佛恩、君親
恩、眾生恩故事。畫面以釋迦佛説法圖
為中心，兩旁環繞菩薩、弟子、諸天，
後有樓台殿閣，前有水榭雕欄。天空有
四方佛及眷屬乘瑞雲赴會，構圖與壁畫
中淨土變類同。畫面右側是孝養品之須
闍提太子本生故事畫；左側是論議品中
之鹿母夫人故事和惡友品之善友太子入
海與弟惡友的故事。這些故事畫以反映
忠孝思想，報效君親恩為主題，深受漢
族傳統的儒家倫理道德觀念影響。

唐 縱177.6厘米 橫121厘米
倫敦英國博物館藏

42 絹畫蓮華部八尊曼荼羅

中央繪觀世音菩薩，周圍分別圍繞大勢
至菩薩、毗俱胝觀音、耶輸陀羅觀音、
不空羂索觀音、馬頭觀音、多羅觀音、
一髻羅刹觀音，內容為胎藏界曼荼羅觀
音部諸尊，與《大日經·秘密曼荼羅品》
中之"蓮華部別壇"諸尊相類同。此畫造
型精準，線條流暢，表現出極強的繪畫
功力。

唐 縱89.6厘米 橫60厘米 法國吉美博物館藏

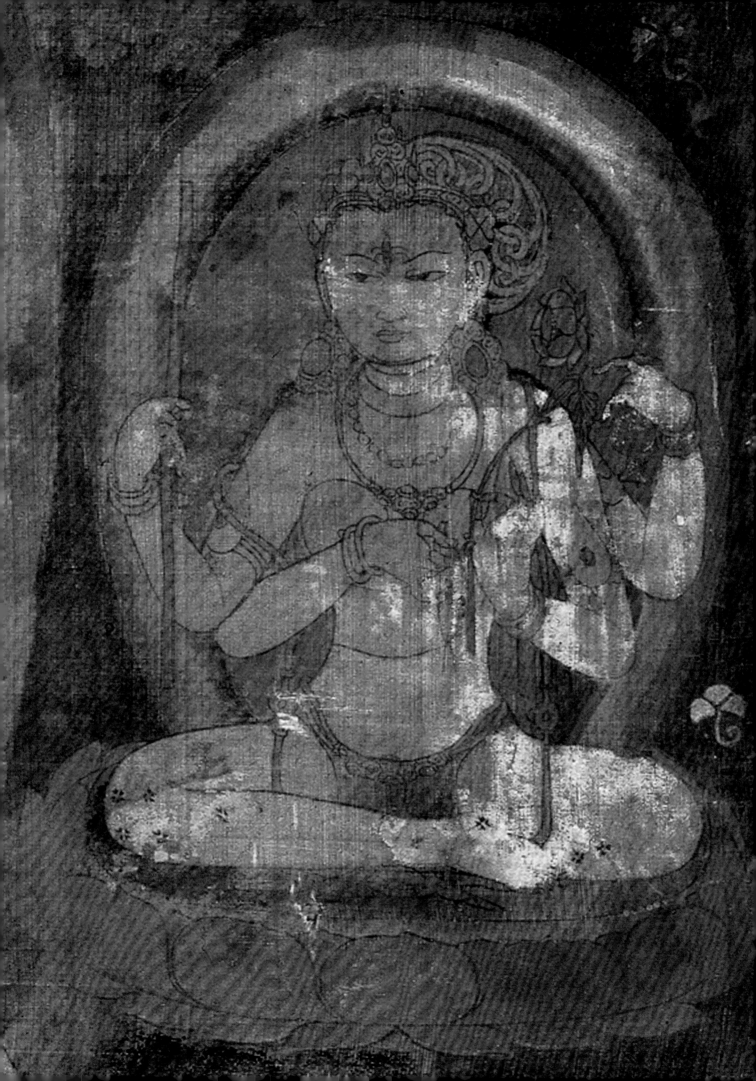

44 絹畫日曜菩薩像幡

紺地線描。表現藥師佛的脅侍菩薩。以
白色線勾描，面形豐滿，柳眉細目，小
鼻櫻唇。頭飾、耳環、臂釧及衣服花
紋，用明亮的黃線提描。雙手捧描有赤
鳥之日輪，腳踏出水蓮蓬，下方是菱形
圖案、花卉紋。整幅畫面線描純熟，蜿
蜒盤曲，如行雲流水，揮灑自如。紺
底、白線、黃花、朱唇、赤鳥等，在敦
煌絹畫中均獨樹一幟。

唐 縱213厘米 橫25.5厘米

倫敦英國博物館藏

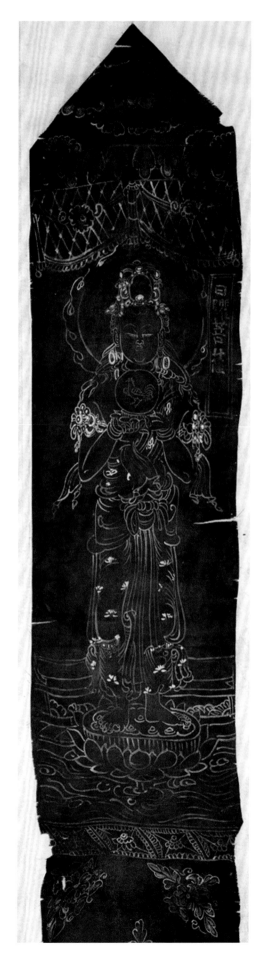

43 絹畫蓮華部八尊曼荼羅局部

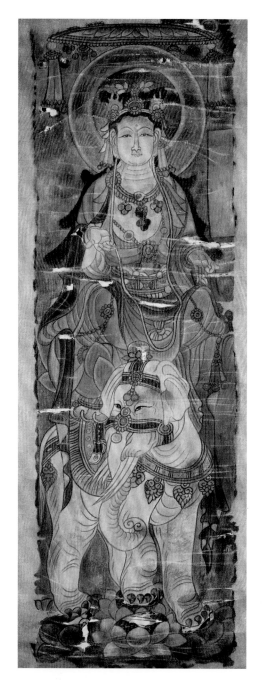

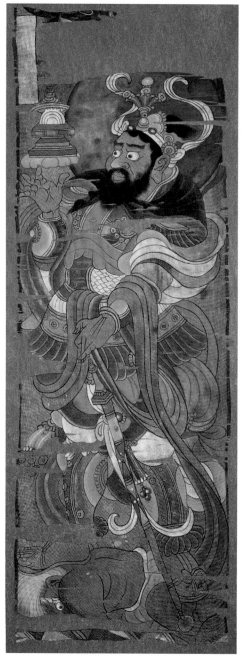

45 絹畫普賢菩薩像幡

普賢菩薩是釋迦牟尼的右脅侍，專司理
德，為中國佛教四大菩薩之一。此幡
首、尾皆失，僅存畫像部分。絹地淺褐
色，普賢乘白象，戴三珠冠，頂懸華
蓋，衣紅色僧祇支，披紗帛，穿紫色裙
袍，作與願印，形貌端莊豐腴。與榆林
窟第25窟菩薩像近似。敷彩淡雅，以線
描為主，並渲染出凹凸效果。

唐 縱57厘米 橫18.5厘米 倫敦英國博物館藏

46 絹畫多聞天王像幡

多聞天王即毗沙門天王，為佛教四大天
王之一，是護鎮北方的天神。因常護佛
陀説法，聞法甚多，又名多聞天王。古
代敦煌人認為多聞天王是護衛沙洲（敦
煌）、福佑安民的神將，因此頗為尊
崇，在壁畫中多見其形象。後晉開運四
年（947年）歸義軍節度使曹元忠曾請工
匠木雕多聞天王像。此幡首、尾皆失，
畫像部分破損。多聞天王束髮戴三珠
冠，右手托塔，左手按劍，腳踩附地黃
毛邪鬼，用劍壓住鬼身，氣宇軒昂。用
色豐富艷麗。

唐 縱50.5厘米 橫17.5厘米
倫敦英國博物館藏

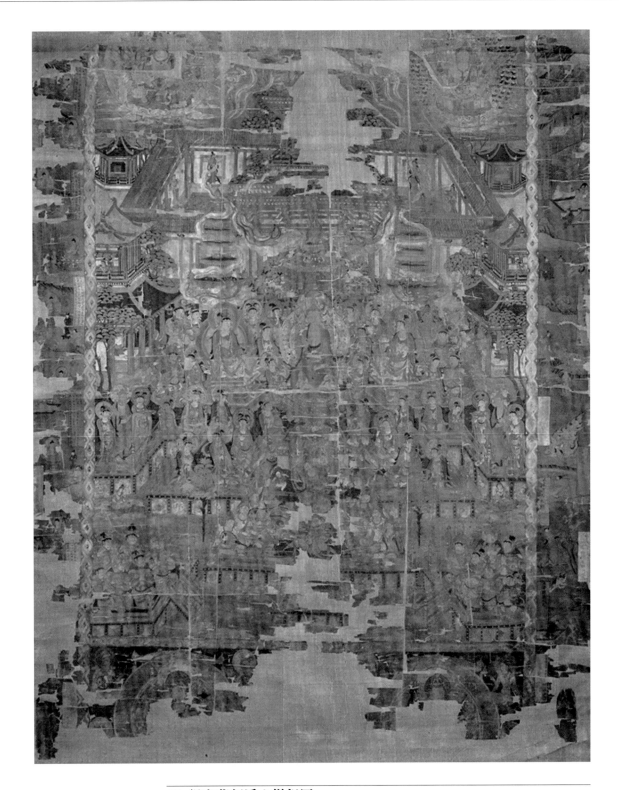

47 絹畫藥師淨土變相圖

佛家宣傳藥師經乃"致福消災之妙法"，只要供養藥師如來就可一切如願。敦煌壁畫有藥師淨土變97幅，多是巨幅畫面，可見其顯要地位。此圖依據《藥師如來本願功德經》繪製，表現藥師佛淨土東方淨琉璃的種種無上美妙。構圖以藥師佛說法為中心，脅侍日光、月光二菩薩，菩薩、眷屬、天人圍繞，後有巍峨大殿樓閣，前有伎樂歌舞場面，以及藥師12神將。右側繪"九橫死"（即死於非命）內容，左側繪"藥師十二大願"，表現藥師成佛前行菩薩道時立下的12個誓願。形式與同期藥師經變壁畫類同，構圖繁複，但有條不紊。

唐 縱206厘米 橫167厘米
倫敦英國博物館藏

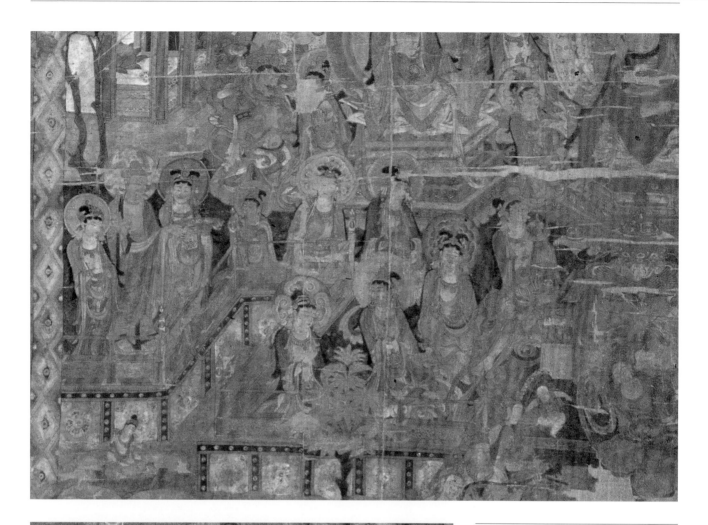

48 絹畫藥師淨土變相圖局部

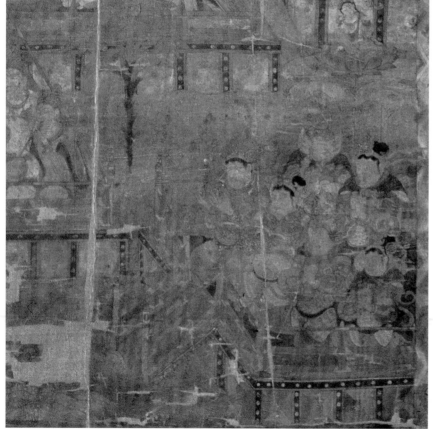

49 絹畫藥師淨土變相圖之左側十
二神將

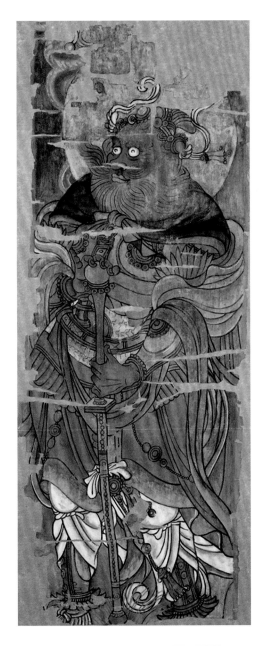

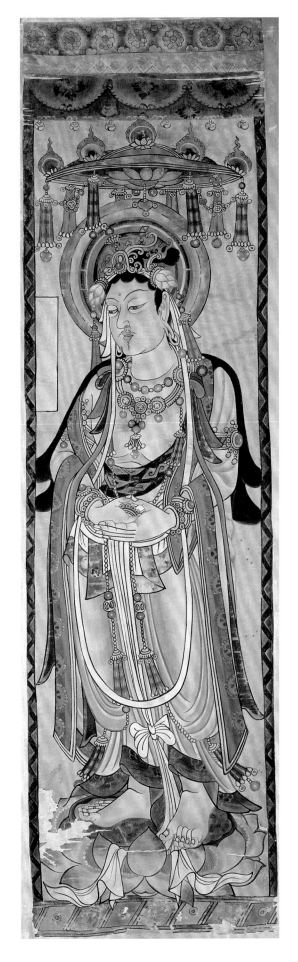

50 絹畫廣目天王像幡

幡首、尾皆失，殘存畫面。天王為西方守護神。捲髮寶冠，甲冑戰裙，濃髯怒目，手握金剛寶劍，劍鞘上鑲嵌寶石。濃髯用墨線和朱線交替描繪，剛勁流暢，更顯天王威嚴勇武。

唐 縱43.5厘米 橫18厘米 倫敦英國博物館藏

51 絹畫菩薩像幡

菩薩戴紅蓮寶冠，面相豐腴，神情莊靜。雙眉入鬢，紅唇欲啟，俯視下方，雙手重於腹前，拇指相抵作印之形，立於蓮花上，遍身綺羅，衣飾華美，全圖以線描為主，五官、衣褶處加施渲染。

唐 縱99.1厘米 橫28.2厘米 法國吉美博物館藏

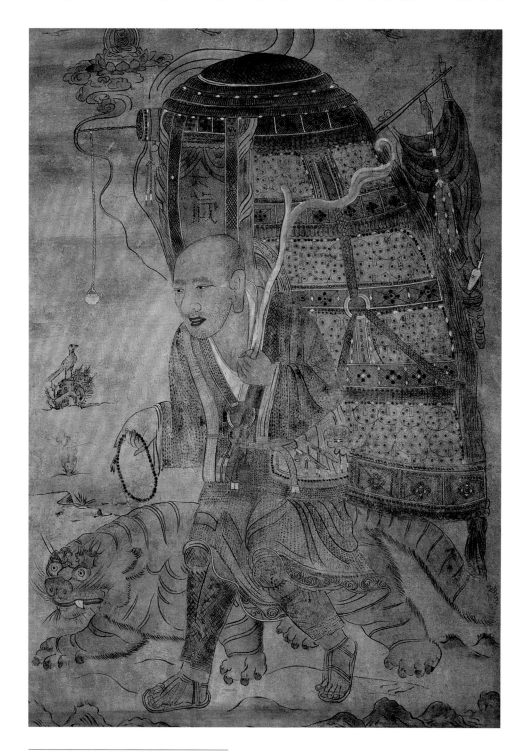

52 絹畫攜虎行腳僧幡

畫面表現從印度取經歸來的碩學僧人，
與虎相伴而行。佛教自印度經過中亞向
中國傳播，賴無數的僧人東傳、西天取
經的不懈努力。此僧人身負的重載，沉
重的步履，剛毅的面容，是最好的寫
照。此畫描繪細膩，設色雅淡，經卷的
軸端施以紅點，僧衣及笈上以金泥彩
描，是藏經洞絹畫中少見的表現世俗僧
人的精品。

唐　縱79.5厘米　橫53厘米　法國吉美博物館藏

53 絹畫持盤菩薩像幡

菩薩立於蓮花上，白巾束髮戴花蔓寶
冠，右手指相捻結印，左手托盤花，面
龐豐滿，容貌安祥沉靜。著色潤澤柔
和，畫面完好，顏色如新，是唐代典型
的菩薩造型。

唐　縱80.5厘米　橫27.7厘米
法國吉美博物館藏

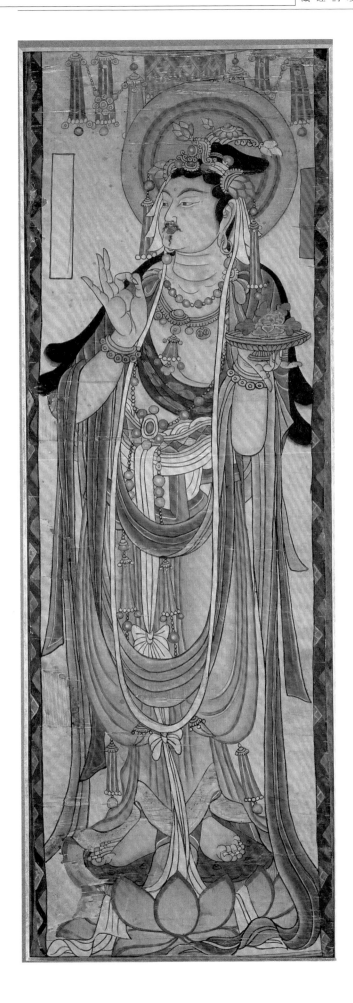

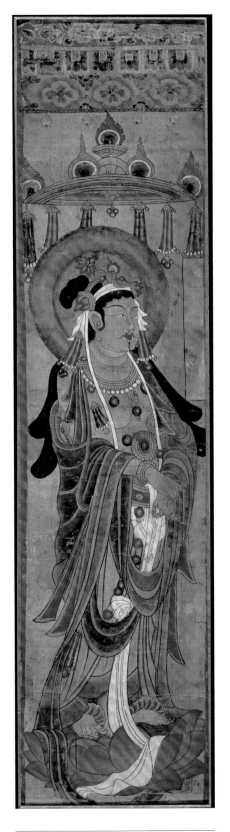

54 絹畫菩薩像幡

菩薩雙手抱腹立於蓮花座上。束髻戴寶
冠，白色冠繒長垂，飾瓔珞項釧，披天
衣，雍容大度，安靜慈祥。畫面線條嫻
熟，色澤鮮潤，為唐代絹畫精品。

唐 縱71厘米 橫17.4厘米 法國吉美博物館藏

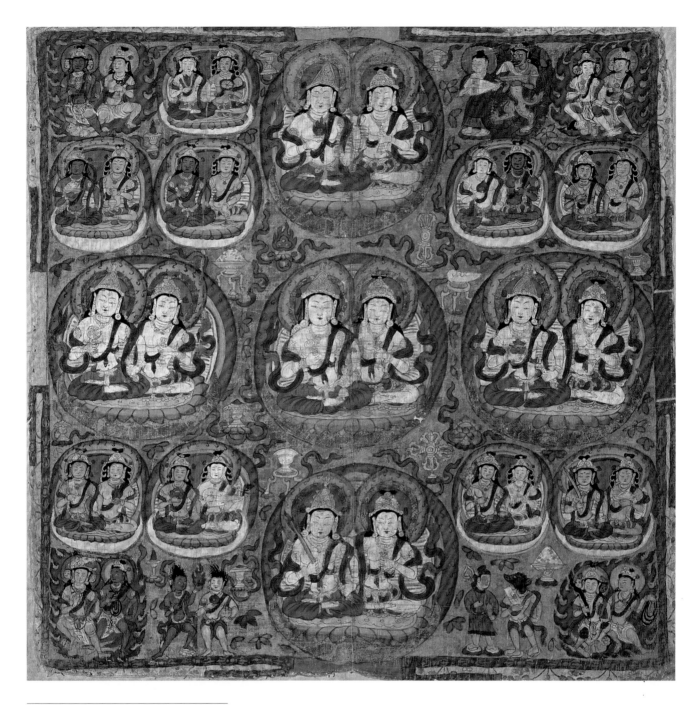

55 絹畫寂靜四十二尊曼荼羅圖

此圖是在吐蕃密教經典《秘密集會》的五
佛、四佛母、四忿怒體系的基礎上發展
而成。中央是阿閦如來（或金剛薩埵），
上下左右分別是毗盧遮那、寶生、阿彌
陀、不空成就四佛，旁邊是佛母。四角
分別有八大菩薩、八供養菩薩、四忿怒
和四忿怒妃等。是吐蕃密教的早期作
品，其內容與後世藏傳佛教中之寧瑪派
所傳《初會金剛頂經》中"寂靜四十二尊"
有淵源關係。

唐 縱67.2厘米 橫68厘米 法國吉美博物館藏

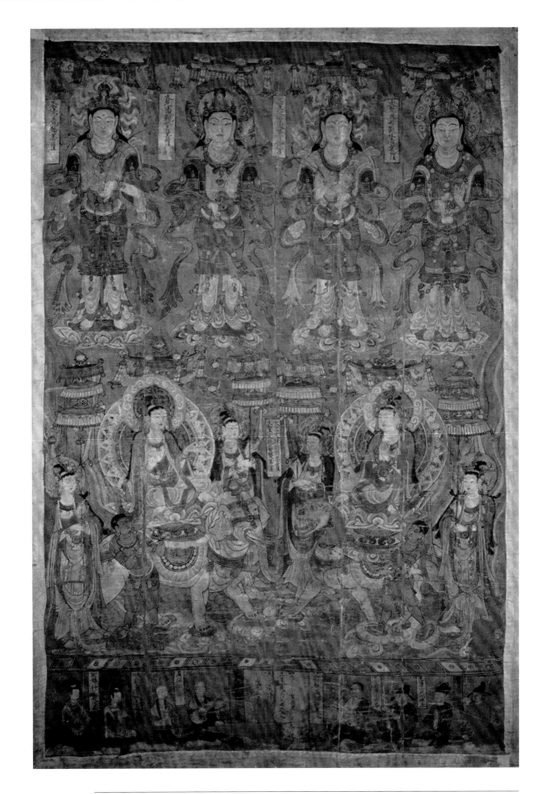

56　絹畫四觀音文殊普賢圖

畫面分上、中、下三部分。上部並排四
尊觀音立像,自右至左依次為:"大悲
救苦觀世音菩薩"、"大聖救苦觀世音菩
薩"、"大悲十一面觀音菩薩"、"大聖
而(如)意輪菩薩"。均立於蓮花座上,
衣著具有印度風格。中部右側為騎獅文
殊像,左側為騎白象普賢像,有昆侖奴

牽控。下部為供養人畫像和題記。殘存
題記可知此畫成於唐咸通五年(864
年),為敦煌唐姓家族所作的供養畫。
此圖畫法工細,色彩豐富,為敦煌絹畫
精品。

晚唐　縱140.7厘米　橫97厘米
倫敦英國博物館藏

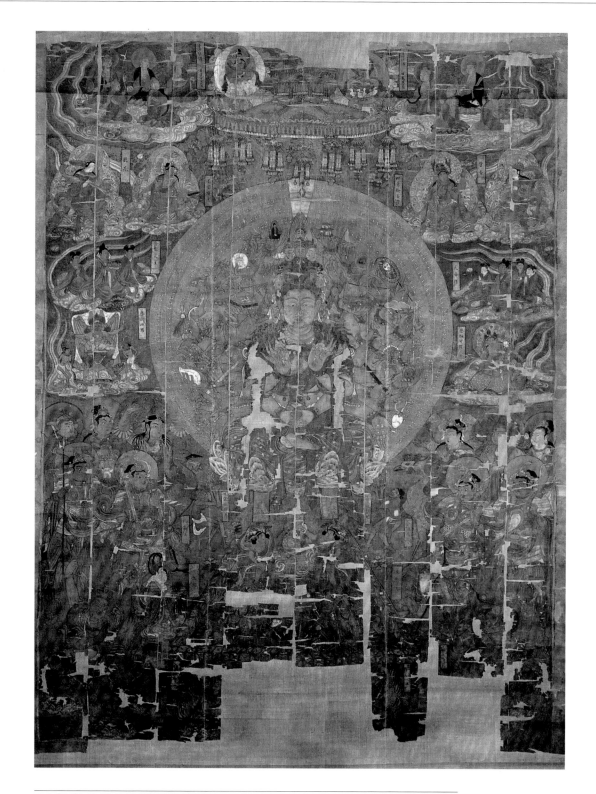

57 絹畫千手千眼觀音變相圖

千手千眼觀音是佛教六觀音之一。密教
經典宣揚持誦108遍千手千眼觀音大身
咒，供養千手千眼觀音，可滅一切罪
障，消除一切病痛。千手千眼觀音變相
圖唐代極盛，莫高窟有40幅，形式頗不
相同。此圖為藍色地，中心有十一面千
手千眼觀世音結跏趺坐於蓮座上，11頭
作疊塔狀，中有化佛。千手心俱有一

眼，其中40大手各執法器。觀音周圍，
由上至下有十方佛、日光、月光、不空
羂索、如德天等。全圖左右對稱，內容
豐富，技法工細，色彩鮮麗，並有榜題
標注所畫內容。

唐 縱222.5厘米 橫167厘米
倫敦英國博物館藏

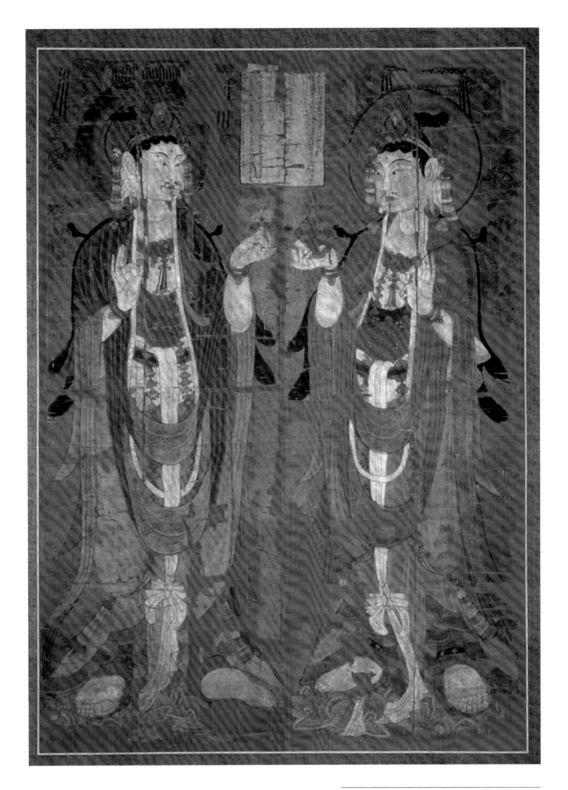

58 絹畫二觀音菩薩像

二觀音菩薩相向而立,翠眉明眸,披帛
隨身,瓔珞環繞。中間有信眾發願文,
祈願觀音菩薩保祐平安。是當時敦煌僧
俗觀音信仰的代表作品。
唐 縱147.3厘米 橫105.3厘米
倫敦英國博物館藏

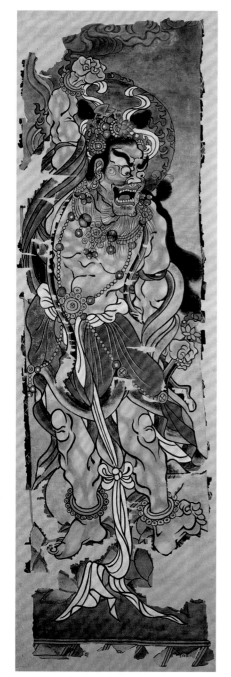

59 絹畫金剛力士像幡

金剛是梵文 Vajra 的意譯，金中最剛之
意，譬喻牢固、銳利，能摧毀一切。此
金剛力士頭有火焰圓光，怒眉凸眼，張
口怒吼，鬍鬚飛揚，束裙，上身及腿腳
袒露，肌肉暴起，右手握拳上舉，左手
緊握金剛杵（古印度兵器）。披帛繞身，
冠帶飄舉，是憤怒與力的象徵。全畫線
條粗獷豪放，以厚重的赭紅暈染，突出
其塊狀肌肉，表現金剛的雄健和神力。

唐 縱79.5厘米 橫25.5厘米
倫敦英國博物館藏

60 絹畫藥師如來像

藥師佛著淡綠色衲衣，外披大紅田相袈
裟，足踏蓮蓬，左手托缽，右手執錫
杖，上方是由白牡丹和兩朵紅蓮花及蔓
草、瓔珞組成的華麗天蓋。佛左、右各
一老少僧人，皆神情虔誠謙恭。右上方
題記：「奉為亡過小娘子李氏畫藥師佛
壹軀永充供養兼慶贊記」，可知此畫是
為亡人作供養所繪。人物衣飾華美，雖
逾千年，仍鮮艷如新。

唐 縱84厘米 橫49.1厘米 法國吉美博物館藏

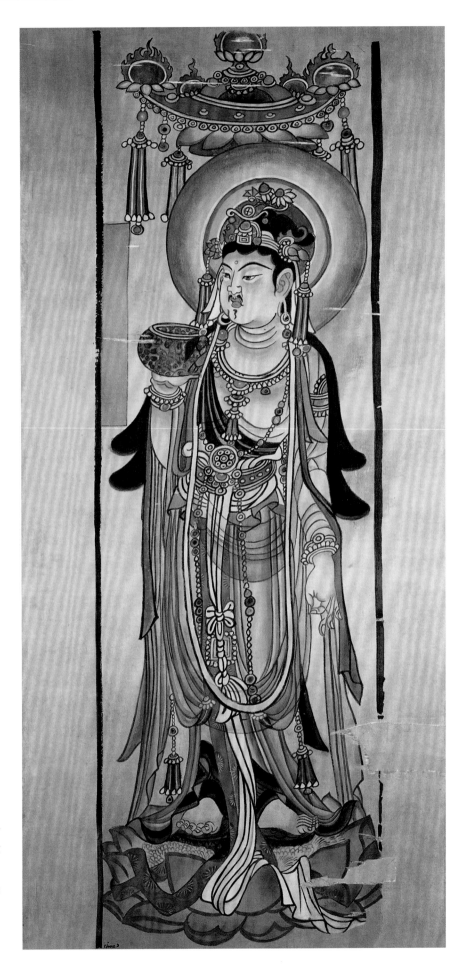

61 絹畫菩薩像

菩薩腳踏蓮花，右手托琉璃碗，左手下
垂結印，神情莊嚴肅穆，具男性氣慨，
與常見的多呈女性化柔美形象的唐代菩
薩迥異。

唐 縱81.5厘米 橫26.3厘米
倫敦英國博物館藏

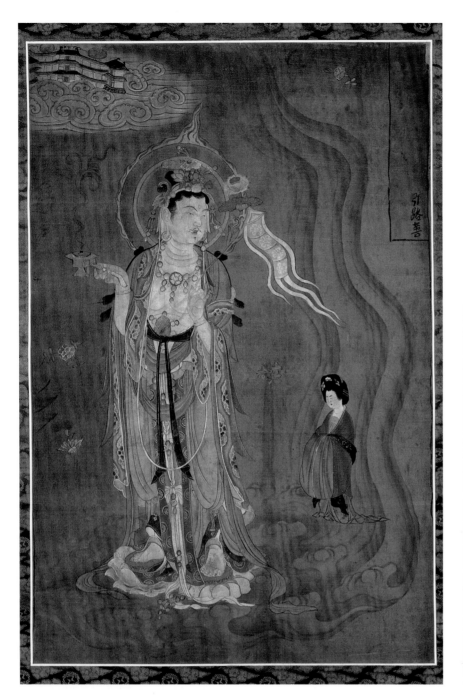

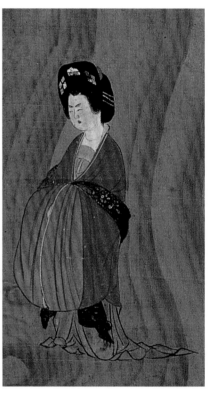

62 絹畫引路菩薩圖

菩薩面相豐滿,有鬍髭,右手執香爐,
左手拿蓮莖,莖上掛引路幡(或引魂
幡),腳踏白蓮。其身後盛裝貴婦,體
形豐滿,蛾眉櫻唇,金飾博鬢,垂眼下
視,神情安詳,似已排除一切雜念,隨
菩薩往生淨土。人物造型及衣飾裙服,
是盛唐時期風行於上層社會的典型式
樣,與唐畫《簪花仕女圖》中貴婦、莫高
窟第130窟甬道南壁《都督夫人太原王氏
禮佛圖》中十三小娘子形象、服飾、畫
風均極相似。
唐 縱80.5厘米 橫53.8厘米
倫敦英國博物館藏

63 絹畫引路菩薩圖之盛裝貴婦

貴婦的服飾、畫風與現存唐畫相同。

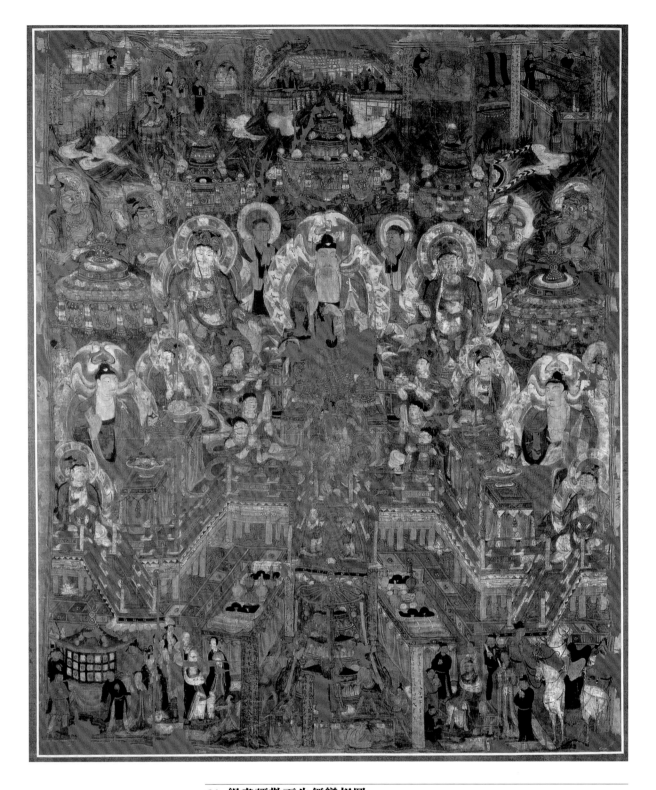

64 絹畫彌勒下生經變相圖

《彌勒下生經》是印度大乘佛教經典，宣揚彌勒將在若干億年後下生人間，繼承釋迦牟尼的佛位，即未來佛。此圖依據此經，描繪彌勒菩薩從兜率天下生閻浮提，於龍華樹下成佛，三次說法，以及彌勒世界諸種樂事等情節。畫面以彌勒三會為中心，構成以彌勒說法為中心的眾菩薩圍繞的說法會情節。特別是說法會的剃度場面，表現翅末城儴佉王、王妃、太子、大臣、婇女等剃度出家。構圖嚴謹，描繪細膩，繪畫精緻，有唐風餘韻。

唐末五代初　縱138.7厘米　橫116厘米
倫敦英國博物館藏

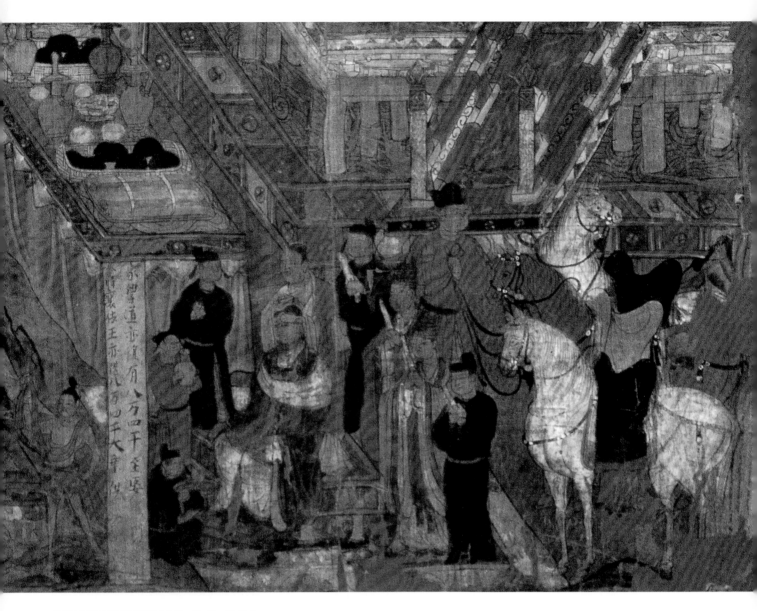

65 絹畫彌勒下生經變相圖——
　　說法會的剃度場面

66 絹畫華嚴經十地品變相圖

此圖依據唐實叉難陀譯《華嚴經》繪製。
全圖從上至下分為 4 段，共計 12 個場
面，除最下段兩側圖為文殊、普賢外，
其餘皆以佛趺坐像為中心，周圍菩薩、
弟子環繞，背景是菩提樹和殿堂，表現
的是七處九會中第六會中之"十地品"內
容，這十地是菩薩修行過程52個階段之
中第41至50位，分別是歡喜地、離垢
地、發光地、焰慧地、難勝地、現前
地、遠行地、不動地、善慧地、法雲
地。這是藏經洞絹畫中最大的一幅，構
圖極繁複，描繪精細，色彩鮮麗，保存
完好。

唐末五代初　縱286厘米　橫189厘米
法國吉美博物館藏

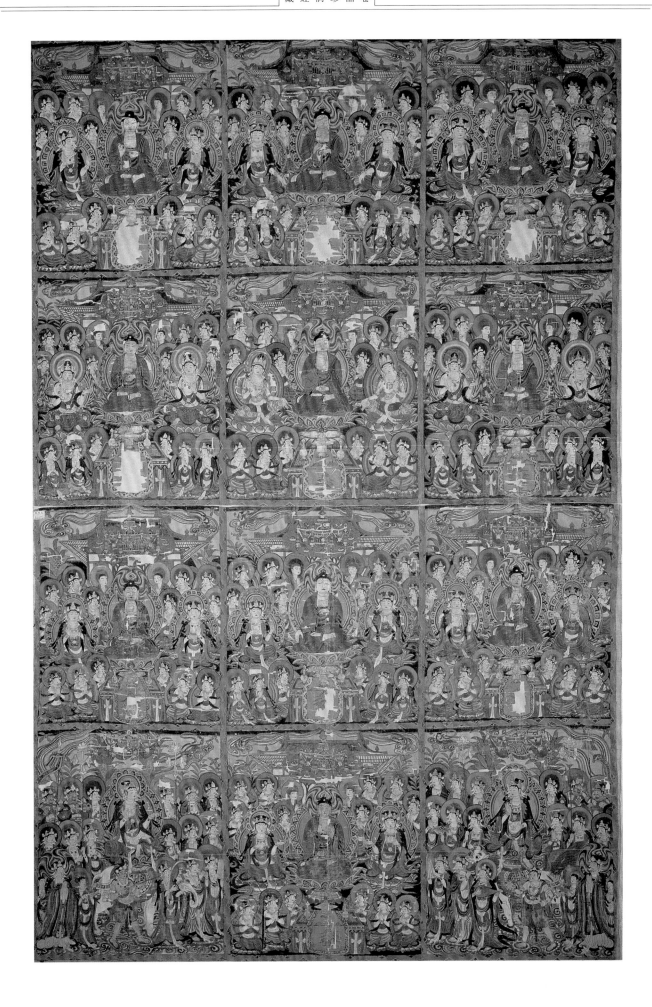

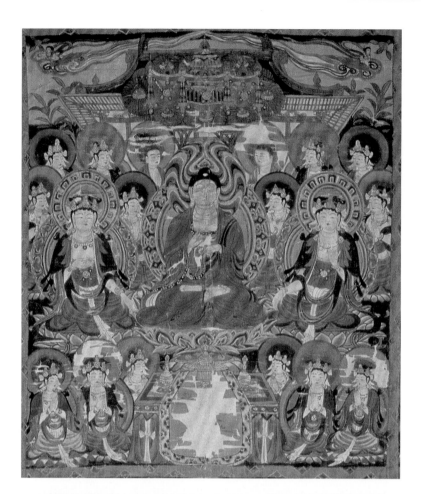

67 絹畫華嚴經十地品變相圖之中
　心佛像

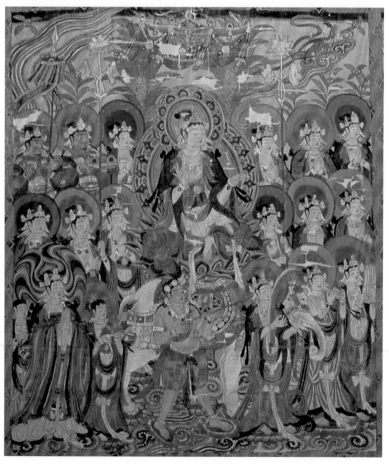

68 絹畫華嚴經十地品變相圖之普
　賢菩薩

69 絹畫觀無量壽經變相圖

在巍峨的大殿前,阿彌陀佛趺坐於蓮花
座上說法,周圍諸佛、菩薩環繞聽法,
前方平台上伎樂奏樂起舞,水池中化生
童子跪於蓮花上,合什敬禮。說法圖下
部是阿闍世王子"未生怨"和韋提希夫人
"十六觀"故事畫,最下部是八身供養僧
侶像。此畫構圖飽滿嚴謹,色彩艷麗,
保存完好如新。

唐末五代初 縱141厘米 橫84.2厘米
法國吉美博物館藏

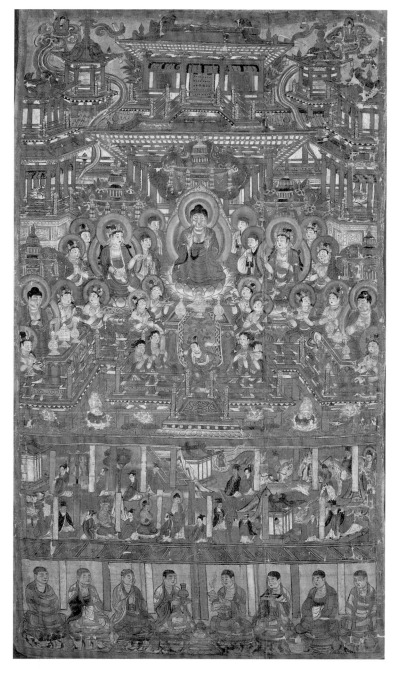

70 絹畫觀無量壽經變相圖的故事
　　畫

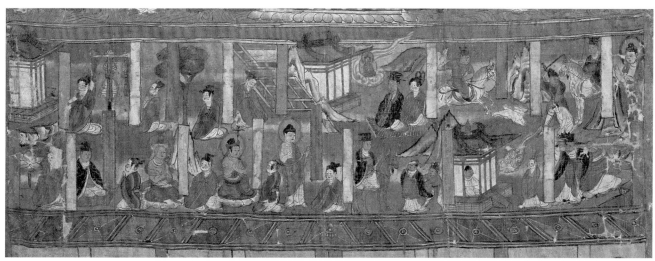

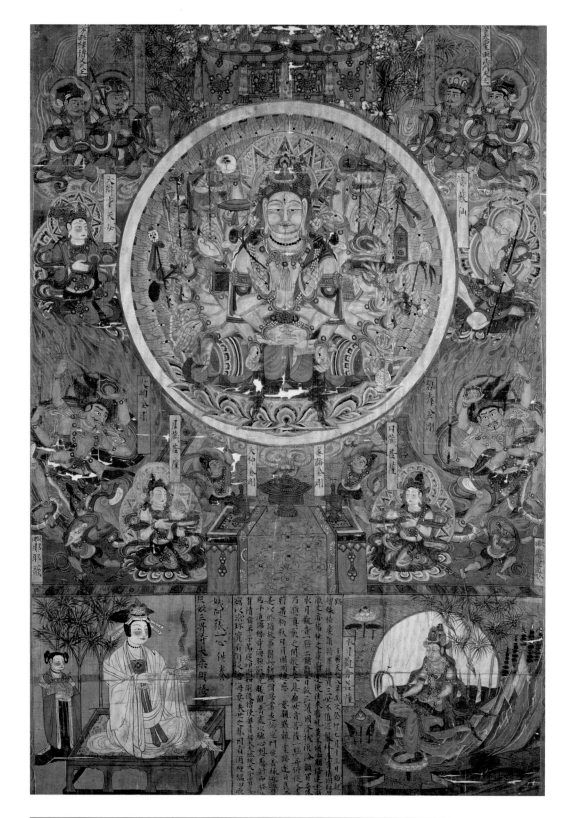

71 絹畫千手千眼觀音圖

畫面分兩部分:上部以一圓為中心,內畫觀世音坐像,戴寶冠,合什趺坐;圓外頂部畫帷幔和雙樹,另畫大辨才天女、婆藪仙、日藏菩薩、月藏菩薩、大神金剛等侍從像。下部中間為供養發願文,左為供養人像,右為水月觀音像。

發願文有作畫年代及施主姓名、官銜。此畫有確切年代(五代天福八年,943年),有時間標尺作用。

五代 縱123.5厘米 橫84.3厘米
法國吉美博物館藏

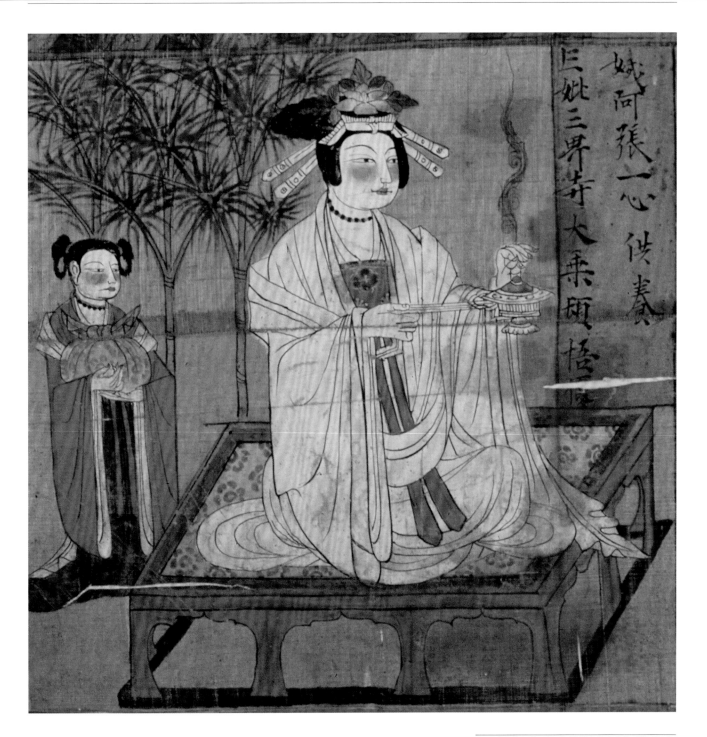

弟子娥阿張一心供養

三姚三界寺大乘頓悟陸

72 絹畫千手千眼觀音圖之供養人

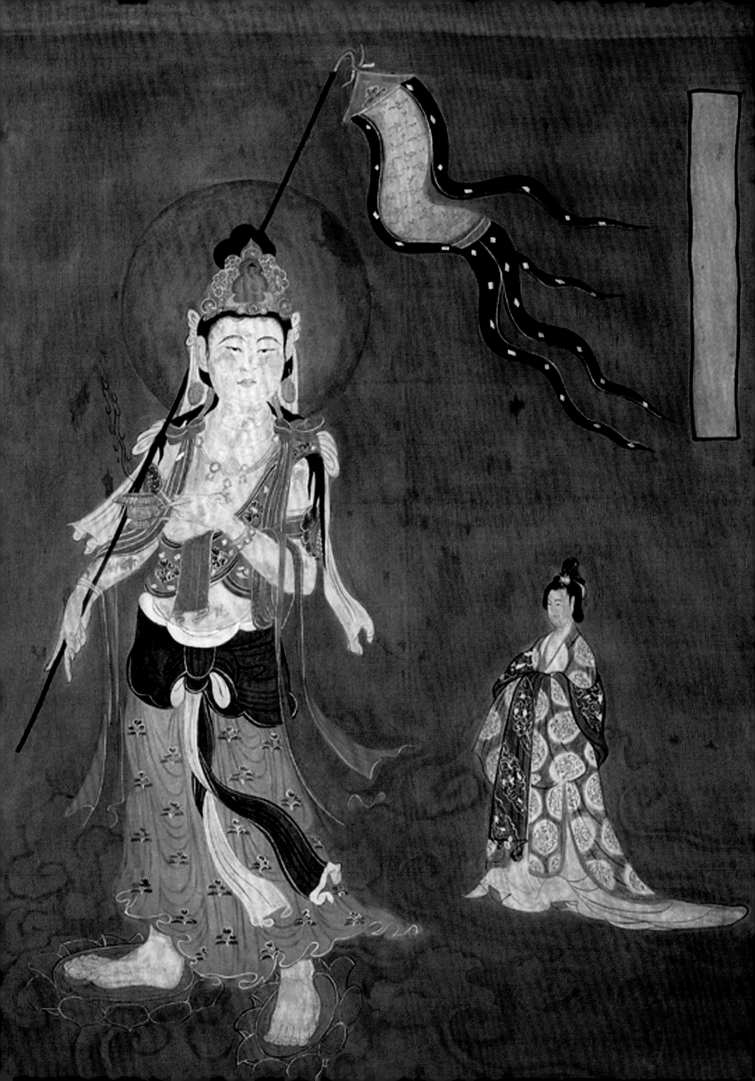

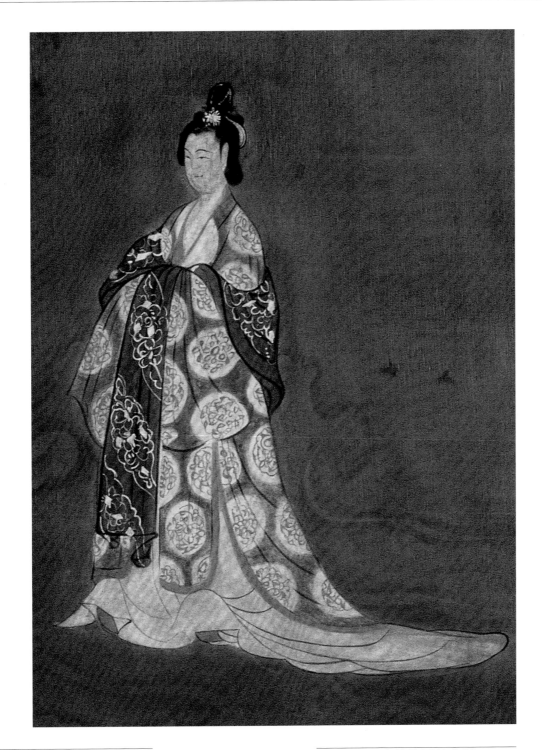

73 絹畫引路菩薩圖

紫雲霓霧中，具有女性美的引路菩薩，
戴化佛寶冠，右手持長竿幡擔於肩頭，
左手持柄香爐，腳踏蓮朵，乘雲而行。
其後一著大袖襦衣飾華麗的貴婦（亡
靈），虛空踏雲相隨，神態虔誠。此圖
色澤鮮麗，特別是貴婦的描繪極具功
力，具有鮮明的仕女畫風格，髮飾與現
藏美國波士頓美術館的《宋徽宗摹張萱
搗練圖》相似。

五代　縱84.5厘米　橫54.7厘米
倫敦英國博物館藏

74 絹畫引路菩薩圖的貴婦

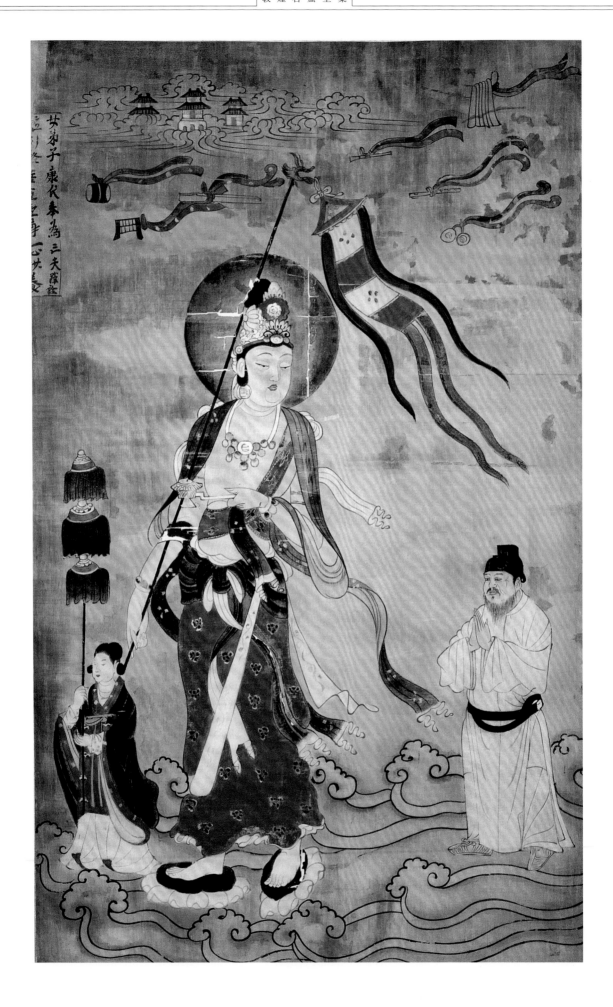

75 絹畫引路菩薩圖

引路菩薩戴花蔓冠，持香爐，擔龍首長
幡杆，幡旗飛揚，絡腋斜披，腰束大紅
花裙，腳踏寶蓮，乘雲而行。面部和肌
膚，淡紅彩暈，神情莊重，姿態輕盈瀟
灑。持傘蓋的童子先導於前，虔誠合掌
的往生者緊隨其後，足下流雲飄動，空
中樂器不鼓自鳴。象徵淨土的樓閣雲中
顯現。據畫題記可知，是康氏女為亡夫
作供養所繪。此圖往生者形象代表了這時
期人物畫的風格。

五代　縱94.5厘米　橫53.7厘米
法國吉美博物館藏

76 絹畫引路菩薩圖中的往生者

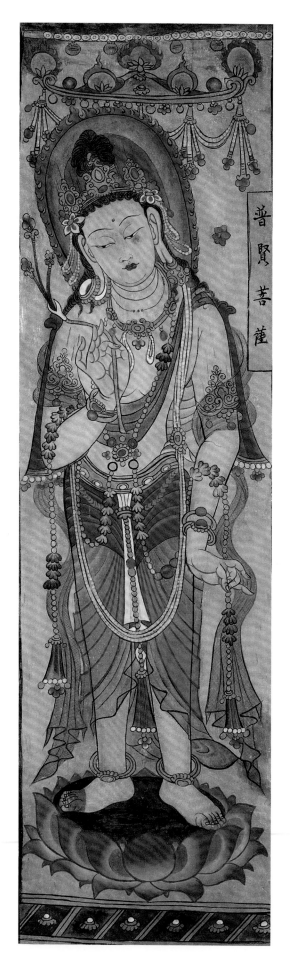

77 絹畫普賢菩薩像幡

普賢菩薩立於蓮花上，頭略向右傾，雙
目微微下視，作沉思狀。瓔珞釧環披
身，輕紗透體。敷彩艷麗濃烈，與常見
的騎白象的普賢菩薩像有所不同，新穎
獨特。

五代　縱59.8厘米　橫17.8厘米
法國吉美博物館藏

普
賢
菩
薩

78 絹畫華嚴經變相七處九會圖

表現《華嚴經》中毗盧遮那佛（法身佛）
在7個場所9次說法的集會。用菱形紋劃
分9個畫面，均以佛為中心，周圍環繞
聽法的菩薩、聖眾，下部繪金剛輪山、
香水海和大蓮花，蓮花中城廊整齊劃
一，表現蓮花藏世界。每圖除佛印相的
細微差別外，其他大都雷同。敦煌石窟
壁畫中七處九會的華嚴經變圖很多，但
這是唯一的絹畫遺品，而且保存完好，
描繪繁複，屬巨幅之作。

五代　縱194厘米　橫179厘米
法國吉美博物館藏

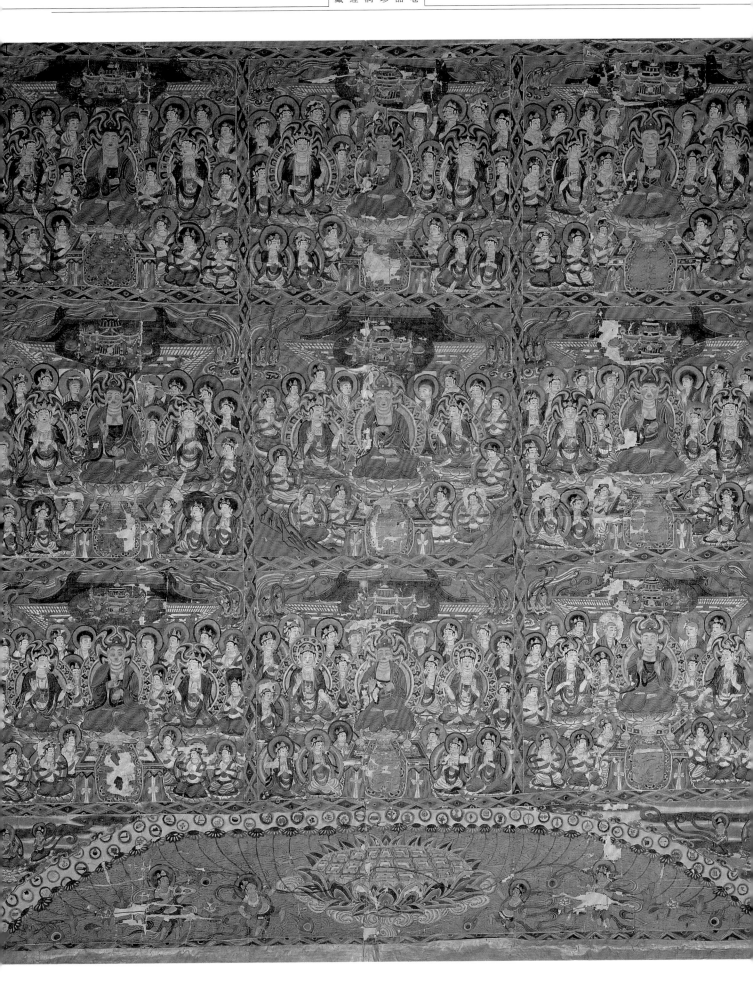

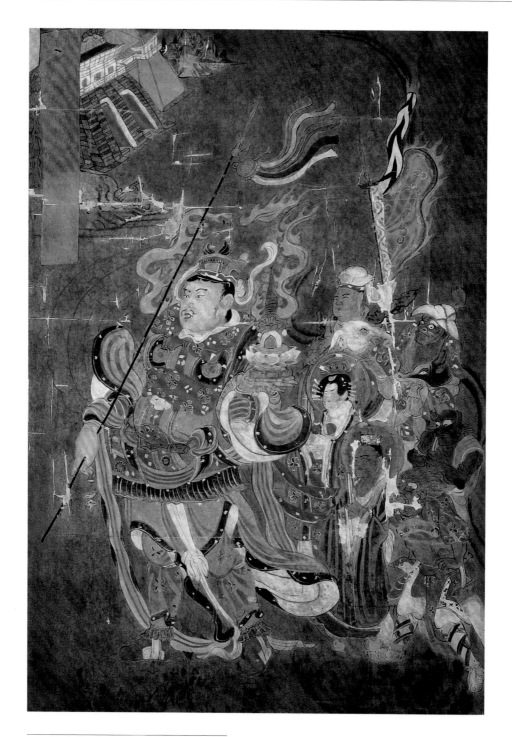

79 絹畫行道天王像幡

表現行道毗沙門天王乘雲出巡，戴寶
冠，著鎧甲，托蓮花寶塔，右手持戟，
上繫五色彩幡，隨行吉祥天女、毗沙門
天的王子、象頭毗那夜迦、豬頭天以及
相貌醜陋的三夜叉惡鬼。畫面色彩華
麗，以天王肩上飄動的火焰和足下飛動
的流雲，來增添巡遊的動勢。

五代至北宋　縱86厘米　橫57厘米
法國吉美博物館藏

80 絹畫降魔成道圖

中央為天蓋下結跏趺坐的釋迦，手結降
魔印，上方立於雲端的是三面八臂的降
三世明王，周圍是魔軍惡鬼，有的在進
攻佛陀，有的已被降伏皈依。兩條幅繪
佛陀諸相，暗示佛的神通。下部繪白象
寶、玉女寶、兵寶、馬寶等佛教七寶。
此圖表現佛傳中降魔成道的場面，色彩
豐富，描繪細膩，佈局有序，是同時期
較為少見的作品。

五代　縱144.4厘米　橫113厘米
法國吉美博物館藏

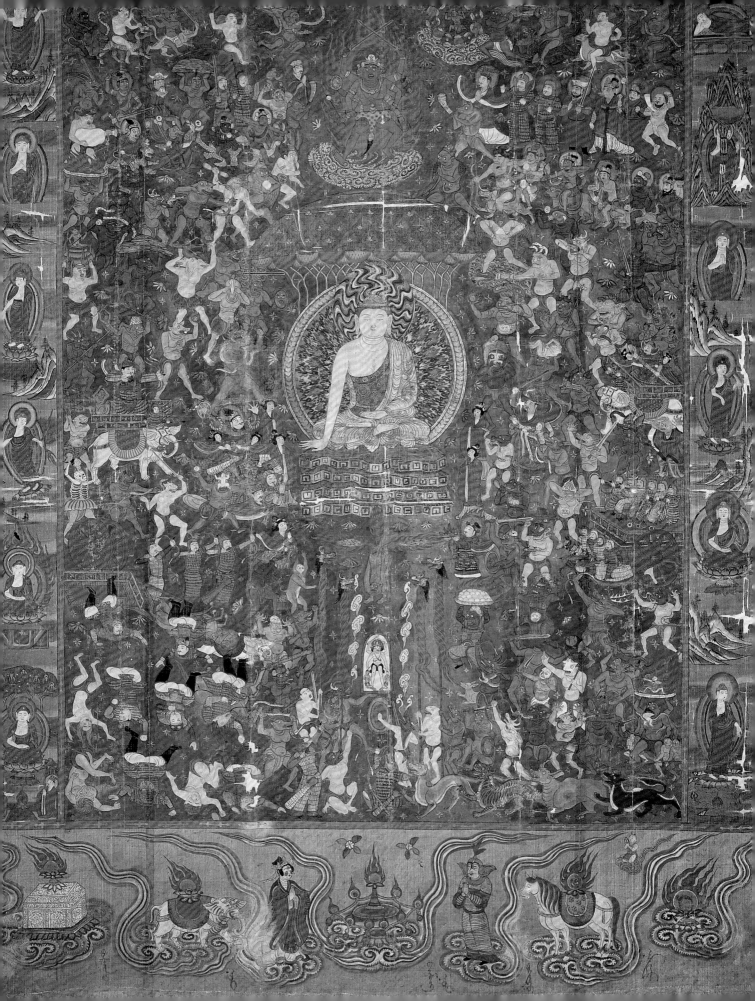

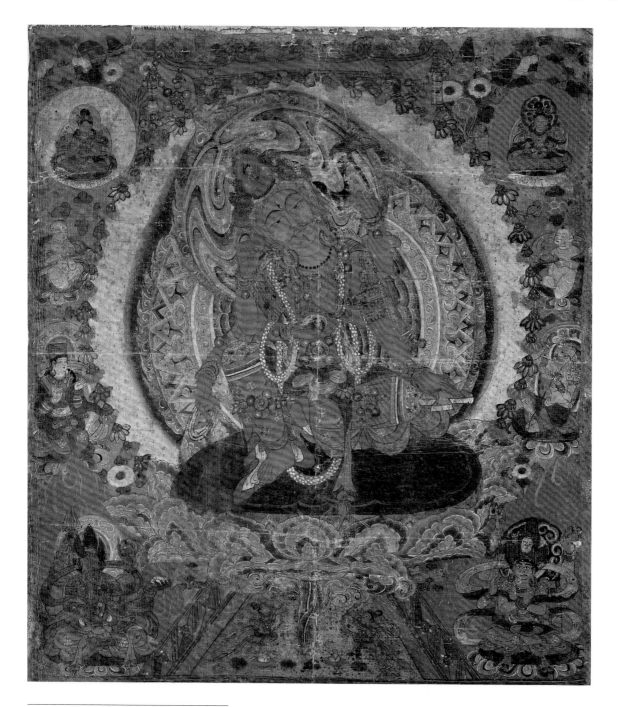

81 絹畫如意輪觀音菩薩圖

據唐不空譯《觀自在如意輪菩薩瑜珈》繪製，為密教觀音像。畫面中央觀音舒坐水池湧出的蓮花上，戴化佛寶冠，頭微傾作"愍念相"，六臂分別按光明山、持蓮華、持金寶、思惟相、捧如意寶、持羂索。周圍環繞婆薇仙、功德天、明王像等。莫高窟自中唐以後多繪密教觀音壁畫，如意輪觀音變相是主要題材。此圖的構圖與同期壁畫相類。

五代　縱71.5厘米　橫60.7厘米

法國吉美博物館藏

82 絹畫地藏十王圖

地藏菩薩是中國四大菩薩之一，佛教謂其"安忍不動猶如大地，靜慮深深猶如地藏"。其受釋迦牟尼囑託，在釋迦既滅，彌勒未生之前，自誓必盡度眾生，拯救諸苦，始願成佛。圖為地藏菩薩結跏趺於巖座，手持錫杖和寶珠說法。兩側圍繞地府十王判案，表現地藏菩薩主持地獄審判救濟、監察十王斷案的情節。下方表現道明和尚及手持棍棒的牛頭獄吏於業鏡前的情景，十分生動。

五代　縱91厘米　橫65.5厘米

倫敦英國博物館藏

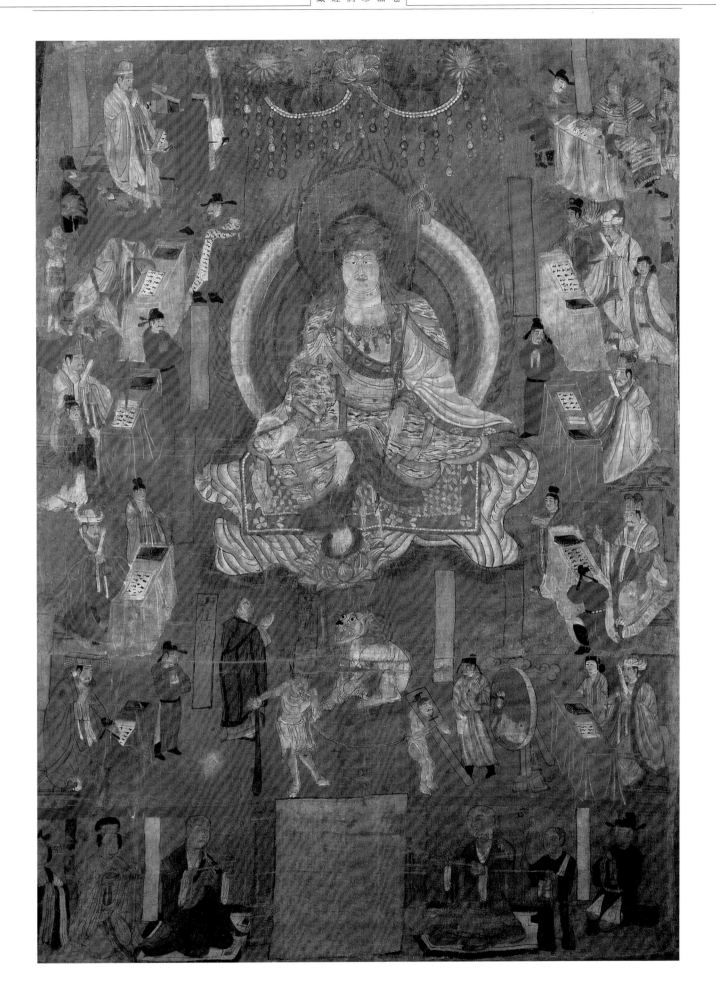

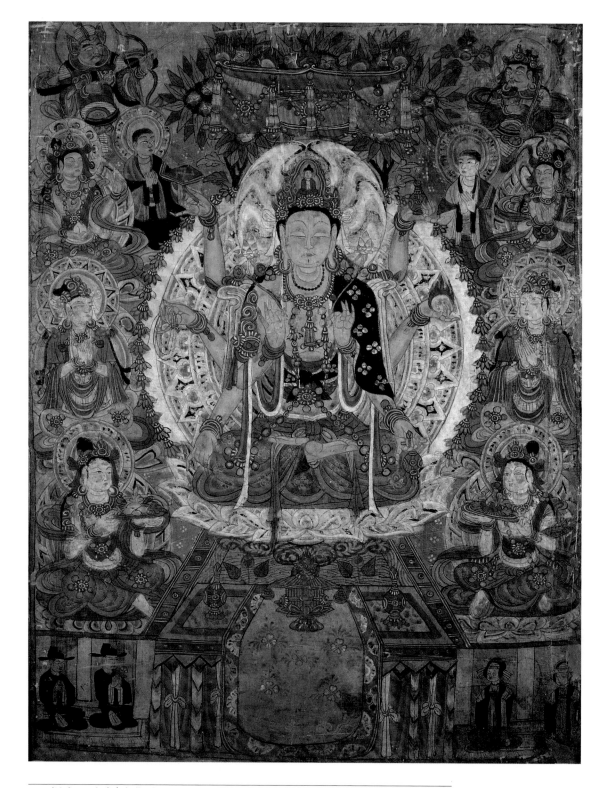

83 絹畫不空羂索觀音圖

主尊結跏趺坐於蓮座上，戴化佛寶冠，
八臂，丰手持長莖紅蓮花，脅手各持器
物。兩側脅侍菩薩、弟子，上角左右各
繪天王，左側為張弓欲射之東方提頭賴
吒（持國天），右側為執劍的西方毗樓博

叉（廣目天）。下方供台兩側是供養人畫
像。此畫構圖嚴謹，保存完好。
北宋　縱84厘米　橫64.6厘米
法國吉美博物館藏

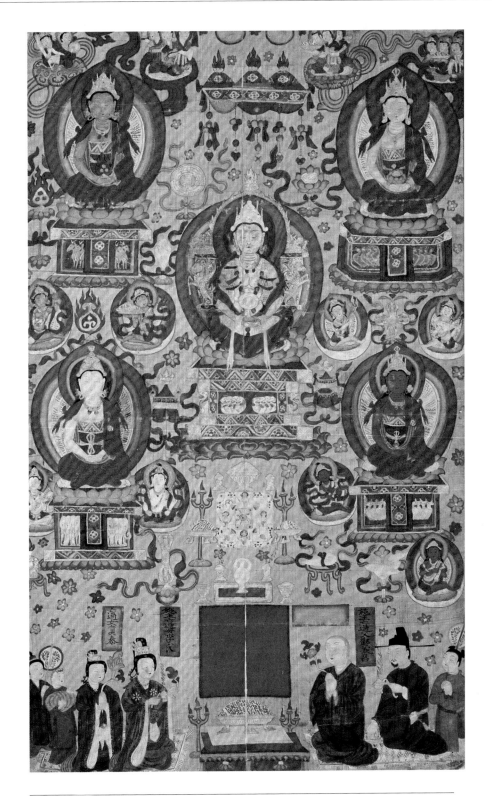

84 絹畫金剛界五佛圖

表現密教金剛界五方佛的曼荼羅圖。金
色的大日如來居中，四方是白色的阿閦
如來，青色的寶生如來，赤色的無量壽
如來，綠色的不空成就如來。各佛旁配
兩身供養菩薩（合為八供養）。地面上隨
意描繪輪寶、寶珠等八吉祥文和三昧耶
形（佛、菩薩的象徵性持物），下部是7
身供養人畫像。此畫設色艷麗，具有特
殊的韻味。

北宋　縱103厘米　橫62厘米

法國吉美博物館藏

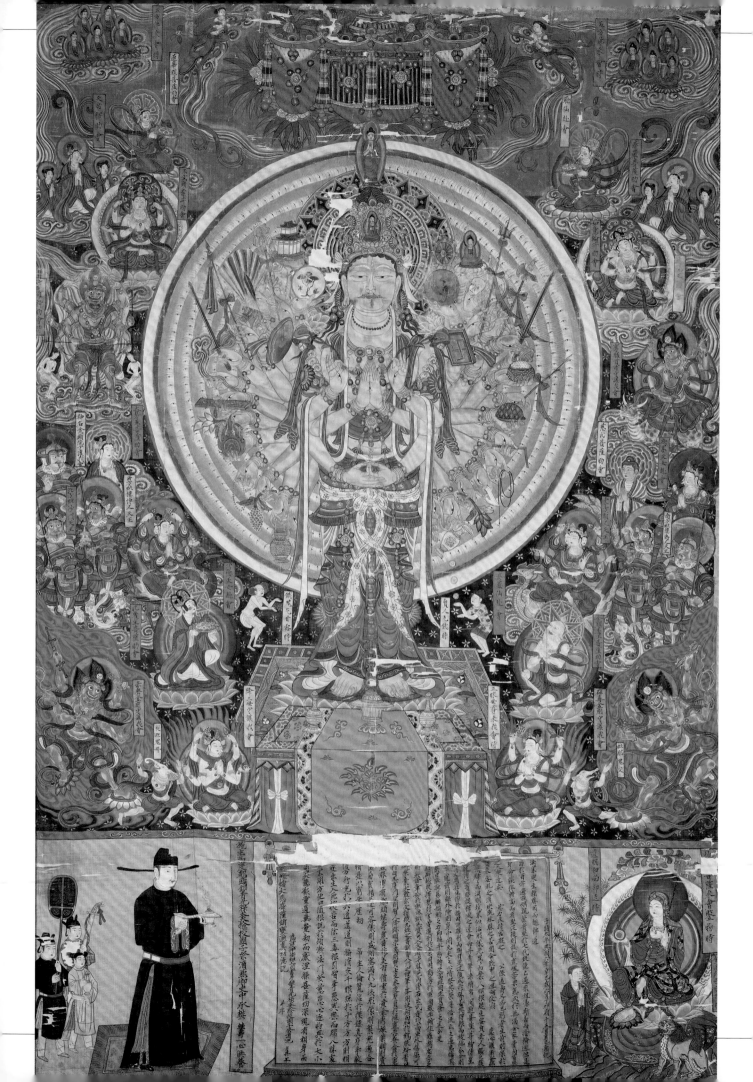

85 絹畫千手千眼觀音圖

觀音跣足立於蓮座上，周圍眾多侍從和變相，有華嚴菩薩助會、飛仙赴會、梵王助會、如意輪菩薩助會、孔雀王菩薩助會、餓鬼乞甘露時、地藏菩薩來會鑒物時等，內容繁多。下部中間為"功德記"，記施主題名、官職及成畫時間。左側為施主樊繼壽及僕從的供養像。此畫內容豐富，線條細膩，彩繪精工，特別是有確切的年代（北宋太平興國六年，981年），堪稱上品。

北宋 縱189厘米 橫125厘米 法國吉美博物館藏

86 絹畫千手千眼觀音圖——施主 樊繼壽與僕從

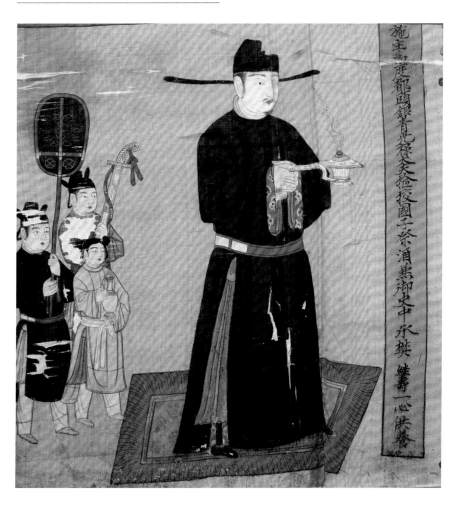

87 絹畫千手千眼觀音圖——確切 的繪畫年代

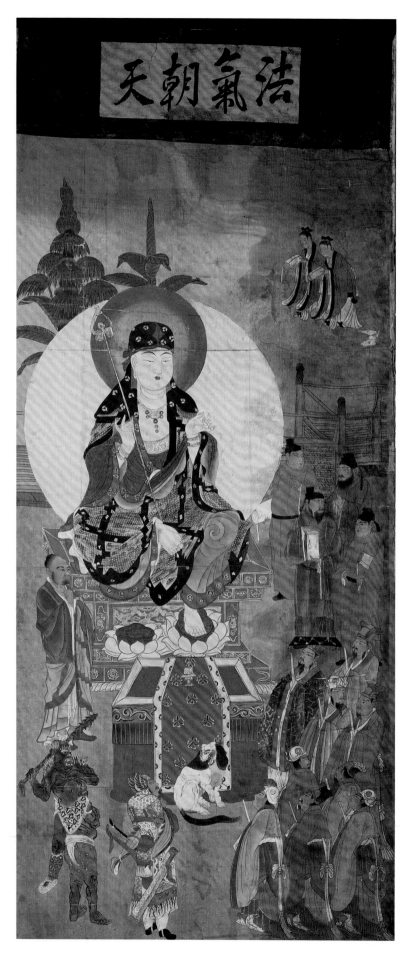

88 絹畫披帽地藏菩薩十王圖幡

地藏菩薩作遊戲坐姿，披帷帽，左手托水晶寶珠，右手拈金色錫杖。座右道明和尚合拳侍立，座下蹲踞獅子。左側4位夾抱案卷的判官，下側是戴冕冠、著袍、持笏的冥府諸王，其中五道轉輪王為武將裝扮。右上二童子乘雲飛來，持善、惡案卷，左下是二身羅剎惡鬼。此畫描繪精緻，色彩鮮艷，特別是地藏身後白色大圓光更襯出華美的衣飾，為晚期絹畫精品。

北宋 縱137厘米 橫55厘米
法國吉美博物館藏

89 絹畫觀音經變相圖

據《法華經·觀音菩薩普門品》繪製。觀音立於蓮花上，戴寶珠冠，披紅巾，著紅裙，珠寶瓔珞滿身，左手持淨水瓶，右手持蓮花，兩側是觀音救苦救難畫面，有墜崖難、火坑變成池、被人推墜難、蛇蝮獸難，旁有榜題牌，抄錄救難經文。下部是施主陰願昌和比丘尼信清的供養像。

北宋 縱84.1厘米 橫61.2厘米
法國吉美博物館藏

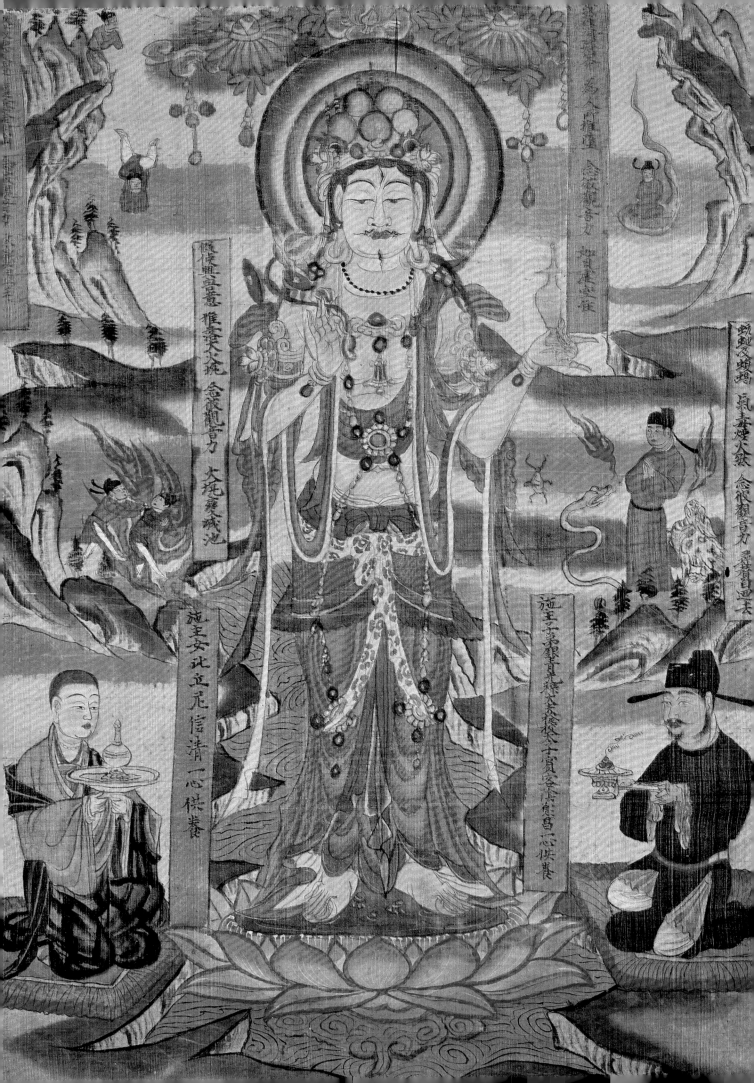

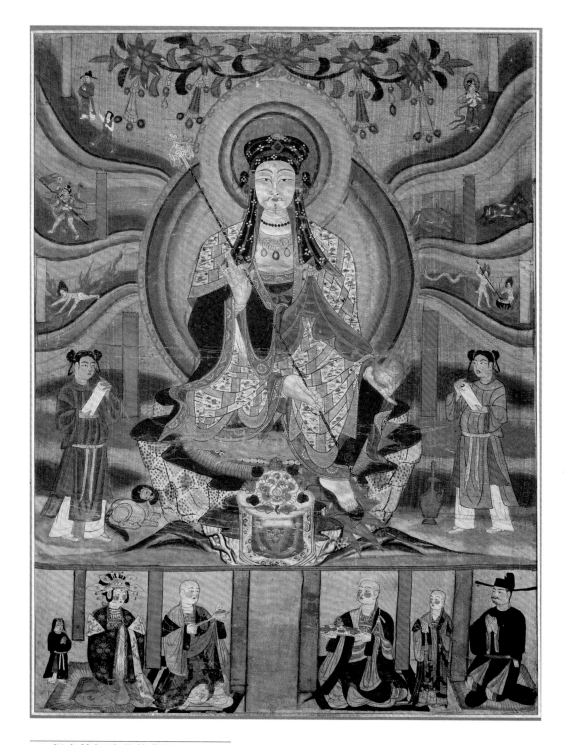

90 絹畫披帽地藏菩薩圖

地藏菩薩半跏趺坐於巖座上，頭裹繡花
黑巾，著雲水紋納衣，左手持火焰寶
珠，右手持錫杖。巖座兩旁是手持紙卷
的善、惡二童子，善童子旁有蹲獅。地
藏菩薩的身光左右是放射狀的五彩雲波
紋，分別繪天、人、阿修羅、畜生、餓
鬼、地獄等六道圖像。畫面下部是供養
人畫像。此畫色彩鮮麗，保存完好。

北宋　縱76.6厘米　橫58.7厘米
法國吉美博物館藏

91 刺繡立佛像

佛一手持缽，一手提袈裟。採用滿地繡
法繡成，畫面完整，造型飽滿，配色和
諧，色彩鮮明濃麗，繡工精湛，是一件
繡畫精品。中國刺繡工藝歷史悠久，但
早期繡品傳世極少，此像對研究刺繡工
藝發展史具有重要的價值。

唐　縱11厘米　橫6.6厘米　倫敦英國博物館藏

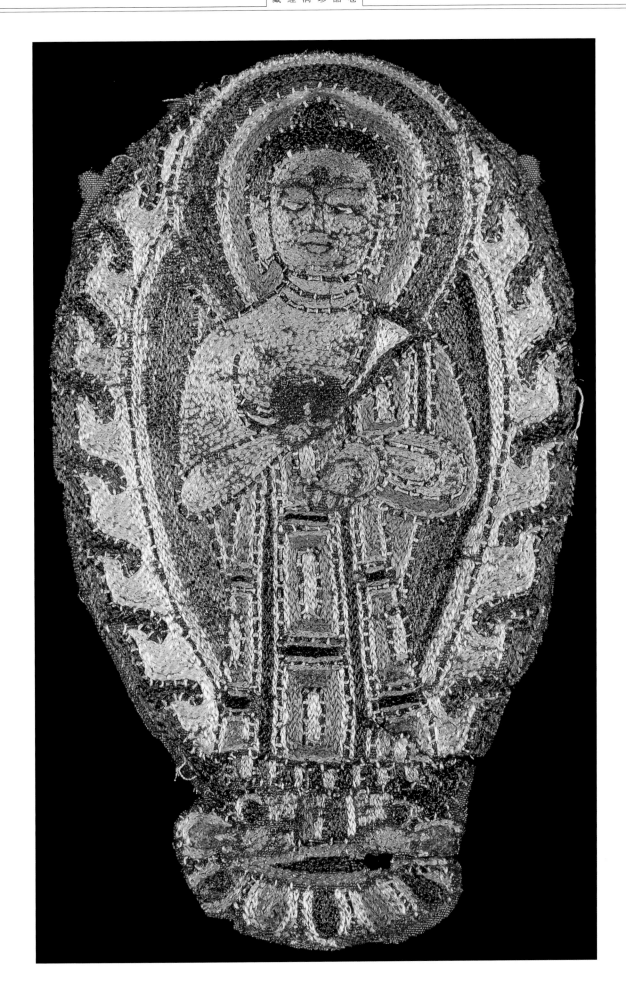

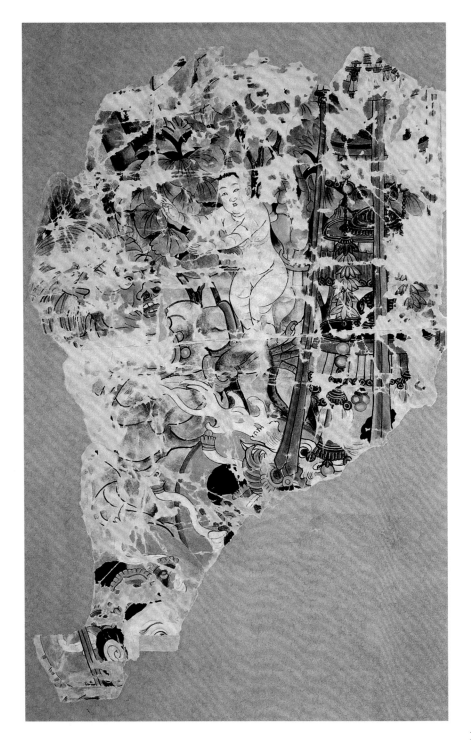

92 紙畫藥師淨土變相圖

此畫為藥師淨土變相圖,據現存部分推
斷全圖應為數丈的大幅。此圖雖殘毀較
多,但色彩鮮艷如新。樹葉、花朵、明
珠等,以不同的色階分次暈染,具有層
次感。畫家善用色彩對比,小兒粉紅的
肉色與力士臉的赭紅及身體的藍靛,兒
童的黑髮與力士的赤髮、綠髮相對映,
對比強烈。圖為重彩畫,色彩明亮,濃
淡相間,為難得之作。

唐 縱57厘米 橫38厘米 倫敦英國博物館藏

93 紙畫水月觀音像

觀音菩薩坐於蓮池巖石上,右足踏紅
蓮,左足放右腿上,雙手抱膝遊戲坐。
神情恬淡閒適,悠然自得,身後是修
竹、棕等南方植物,表現的是於南海普
陀落迦山的水月觀音形象。水月觀音畫
像,相傳是唐代著名畫家周昉創繪,唐
代詩人白居易曾作《畫水月觀音菩薩
贊》:"淨淥水上,虛白光中,一睹其
相,萬緣皆空"。道出了畫面的意境。

唐末至五代 縱53.3厘米 橫37.2厘米
法國吉美博物館藏

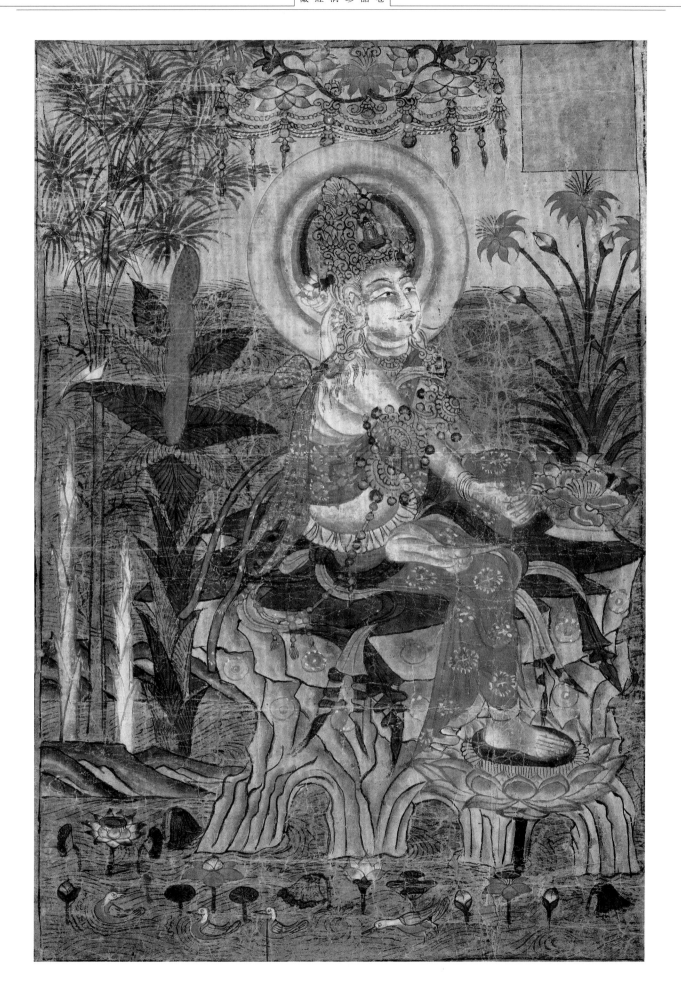

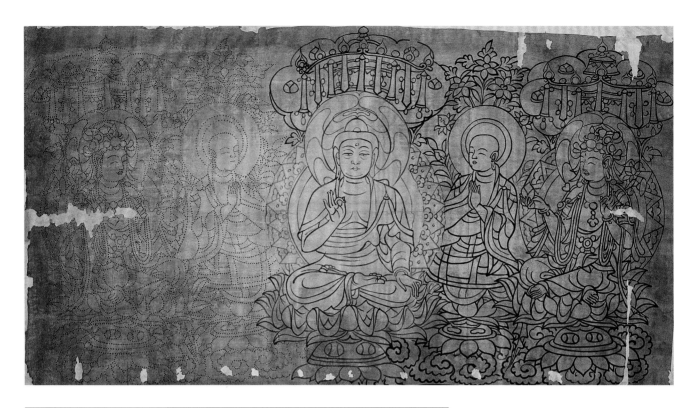

94 紙畫佛五尊粉本

此畫為壁畫起稿粉本。一佛二菩薩二弟子，佛結跏趺坐於蓮花上，頂有華蓋和菩提樹。右側部分用墨線勾描，左側全為小孔組成的輪廓線。形像嚴謹，造型準確，是研究敦煌壁畫繪製方法的珍貴資料。

五代至北宋　縱79厘米　橫141厘米
倫敦英國博物館藏

95 紙畫佛五尊粉本之佛弟子

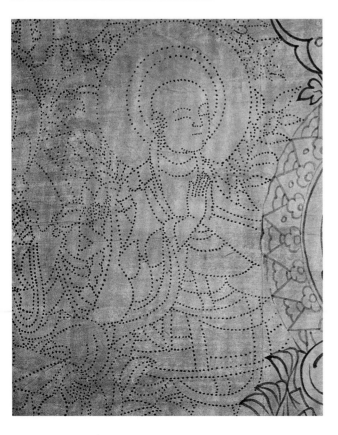

96 紙畫佛五尊粉本之菩薩

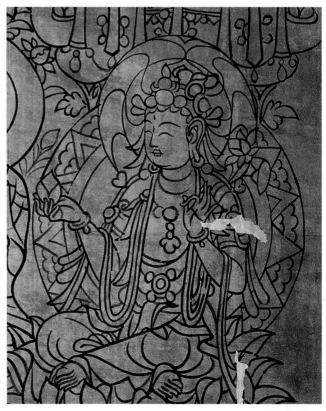

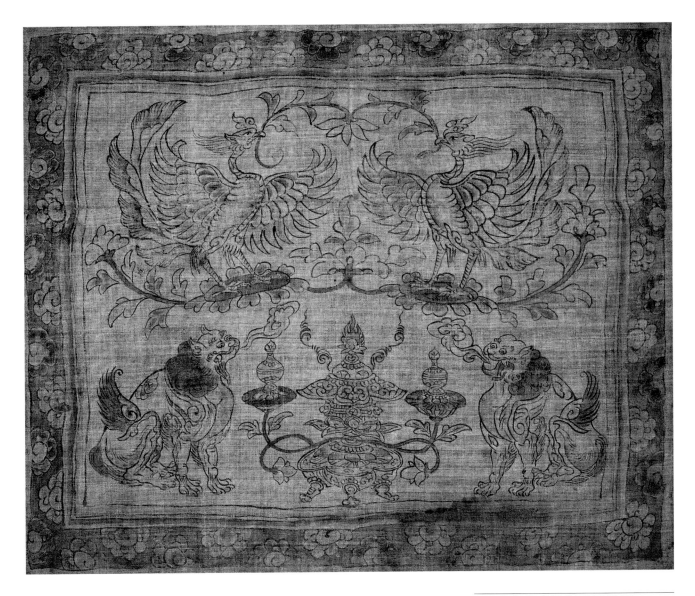

97 麻布畫香爐獅子鳳凰圖

畫面左右對稱,上部繪雙鳳鳥,立於紅
色八瓣花上,展翼揚尾,口銜花枝。下
部中間是蓮台香爐,兩側配獅子,右側
張口為阿形獅子,左側閉口為吽形獅
子。外緣為花紋邊飾。整幅畫面,構圖
簡練,用筆嫻熟。其用途可能是供桌上
的敷布,或堂內的壁掛。

唐 縱75厘米 橫92.5厘米 法國吉美博物館藏

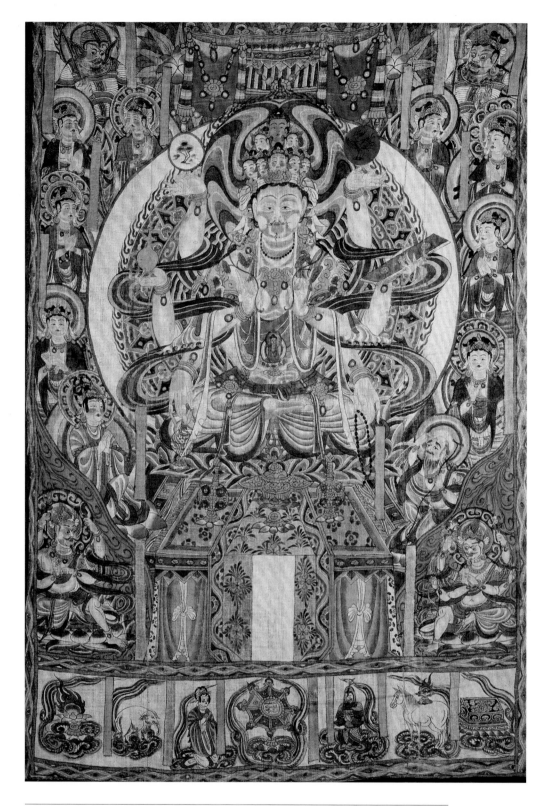

98 麻布畫十一面觀音菩薩圖

據唐不空譯《十一面觀音經》繪製，為密宗觀音畫像。觀音坐於蓮花座上，十一面八臂，正面菩薩面，雙耳側瞋怒面，頭上菩薩面七，頂上佛面，八臂持物，左右真手持蓮花，其餘為日輪、月輪、水瓶、梵夾、香瓶、唸珠。腹前阿彌陀佛像。周圍菩薩、明王環繞，下部是七寶圖，是古印度傳說中的轉輪王七寶，從左至右為：珠寶、象寶、女寶、輪寶、主兵寶、馬寶、藏寶。

五代至北宋　縱142.5厘米　橫98.8厘米
法國吉美博物館藏

附錄　世界各地收藏藏經洞文物地點概覽

土耳其

伊斯坦布爾大學圖書館

日本

京都大谷大學圖書館

京都國立博物館

京都龍谷大學圖書館

京都藤井有鄰館

奈良天理圖書館

奈良唐招提寺

奈良甯樂美術館

東京三井文庫

東京東洋文庫

東京書道博物館

東京國立博物館·東洋館

東京國會圖書館

東京靜嘉堂文庫

神戶白鶴美術館

福岡九州大學文學部

中國

上海博物館

上海圖書館

山東省博物館

中國國家博物館

中國國家圖書館

天津市歷史博物館

天津藝術博物館

北京大學圖書館

台北中央圖書館

台灣中央研究院歷史語言研究所

台灣歷史博物館

四川大學圖書館

四川省博物館

甘肅省中醫學院

甘肅省永登博物館

甘肅省定西博物館

甘肅省武威博物館

甘肅省酒泉博物館

甘肅省高臺博物館

甘肅省張掖博物館

甘肅省博物館

甘肅省圖書館

安徽省博物館

西北師範大學歷史系

杭州靈隱寺

南京博物院

故宮博物院

重慶市博物館

香港中文大學博物館

旅順博物館

浙江省博物館

敦煌市博物館

敦煌研究院

廣東省中山圖書館

遼寧省博物館

丹麥

哥本哈根皇家圖書館

印度

新德里國立博物館

法國

巴黎吉美博物館

巴黎法國國立圖書館

芬蘭

赫爾辛基大學圖書館

美國

波士頓美術館

芝加哥大學圖書館

哈佛大學賽克勒博物館

紐約大都會博物館

普林斯頓大學葛斯德圖書館

華盛頓弗利爾美術館

華盛頓美國國會圖書館

英國

倫敦印度事務部圖書館

倫敦英國博物館

倫敦英國圖書館

倫敦維多利亞博物館

俄羅斯

俄羅斯科學院東方學研究所聖彼得堡分所

聖彼得堡艾爾米塔什博物館

瑞典

斯德哥爾摩國立人種學博物館

德國

不來梅海外博物館

柏林印度藝術博物館

柏林德國國家圖書館

慕尼黑人種學博物館

慕尼黑巴伐利亞州立圖書館

韓國

漢城國立中央圖書館

圖版索引

藏經洞位置圖

第428窟

第17窟（藏經洞）

第1窟